うつわの手帖〈1〉お茶

器之手帖

【1】茶具

陳令嫻——譯
日野明子——作

序

我喜歡器皿也喜歡人，喜歡人也喜歡旅行；因此我硬是把它們全部拉在一起，成為我的工作。親近的人常說：「實在沒辦法說明你這個人到底在做什麼。」光憑這句話，就可知我真的是什麼事情都做。

我覺得參訪製造者的工房很有趣，販賣的人很有趣，當然商品本身也非常有趣。因為我想做與這一切有關的工作，才會變成這副德性。

我雖然販賣器物，卻不擅長做菜，只能做給自己吃，如果使用的鐵壺、土鍋、木勺、茶壺與茶杯等器物是認識的人的作品，我會覺得用它們烹調的料理似乎比較美味。常言道：「用好的器皿，食物看起來也好吃。」我覺得不僅是「看起來」而已，而是真的會「變得更美味」。

我不是大作家，所以一開始就放棄以各種形容詞表達器物魅力。這本《器之手帖》裡主要記載我實際拜訪工藝家，與其交談後的感想、覺得有趣、無法只以眼前所見就能理解的產地實況，以及關於器皿製作與材料等細節，所以其實是「記載創作器物之人的手帖」。我不僅介紹工藝家個人的創作，也介紹工廠生產的器物。工藝家的作品聽起來頗了不起，用起來的確很不錯；工廠生產的器物經常被視為大量生產的結果，其實每一個器物背後都有負責製造的人。請大家不要覺得麻煩，先拿起器物瞧瞧，聽聽店家的說明，知道是怎麼樣的製造者做出來的，明白是由哪一個工廠所生產，了解每一個器物背後都有自己的故事，就會發現接觸器物其實很有趣。製造者無法見到所有使用者，因此我希望本書能夠成為製造者與使用者之間的橋樑。

目次

序

3　總有一天想用用看的茶壺　加藤財

斟茶

8　急須產地的工匠技術　南景製陶園
10　民藝思想誕生之地　因州中井窯・坂本章
12　愛戀紅土　西川聰
14　超越時代的茶壺　喜多村光史
16　以太古之土燒製陶器　工藤和彥
18　如藝術品般令人難忘　村上躍
22　伊賀的煎藥土瓶　山本陶房
24　美麗的基本款急須　水野博司
26　持續生產四分之一世紀的土瓶與汲出茶杯　高橋春夫
28　鑄造的樂趣　鈴木卓
30　數千分之三的釉藥　中田窯・中田正隆
34　發動整個產地一同打造的器物　塚本香苗＋吉村陶苑
36　永遠的經典　伊萬里陶苑＋岡本榮司
38　優游於器皿的魚兒　小杉寬子
40　踏襲古典，超越古典　堀仁憲
42　重疊的記憶　伊藤環

享用

50　令人聯想起搖曳河面的美麗　藤平寧
52　傳統的量產方式　山本亮平
54　誕生於砥部星空下的人　工藤省治
56　相信自己，持續創作　岸野寬
58　青花的茶杯　犀之音窯　北野敏一

配件

60　矢志成為日本第一　Ceramic Japan ＋ 藤井憲之
62　反映個性的漆器　角漆工房
64　大器之中生細緻　山田瑞子
68　日常用的杯子　安土忠久、安土草多
70　一代傳一代的設計　淡島雅樹
72　不吹的吹製玻璃　岬田正樹
74　如跳舞般輕盈　彼得・艾比
76　企劃能力　木村硝子店

82　重疊之美　水野正美
83　產地背後的努力　松山陶工廠
84　切削而成的錫製茶罐　大阪錫器
85　鐵壺的新形狀　南部鐵器協同組合
86　隨意的匙子　匙屋
87　配角的重點是堅固　「福田敏雄」
88　敲敲敲　坂野友紀
90　真正的工藝家　小笠原陸兆
92　獲得獨一無二的作品　加藤尚子
93　專業的志氣　和田助製作所
94　代表作者的茶罐　大崎麻生
95　用用專業的工具　小泉硝子製作所

專欄

茶具的名稱　20
喝茶的順序 1　陶瓷器　喝茶是消除睡意的良藥　32
喝茶的順序 2　從擺脫睡意到用心品嚐　46
陶瓷器建立於科學技術之上　66
關於技法 1　陶瓷器
關於技法 2　玻璃
關於技法 3　金屬　78
器物與鉛的關係
膨脹係數
易碎的玻璃　不破的玻璃　96
關於技法 4　漆器　98
各類材質的保養方法　100
關於修繕　102
作者介紹　106
店家一覽表　110
寫在最後
參考文獻　111

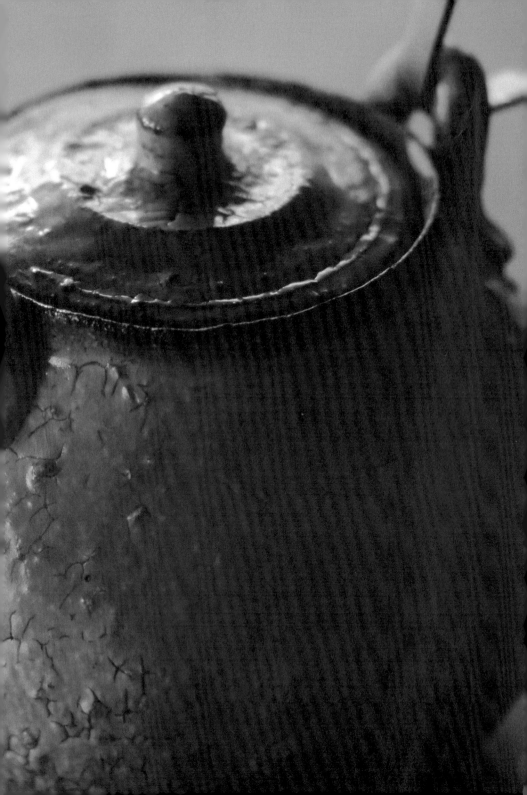

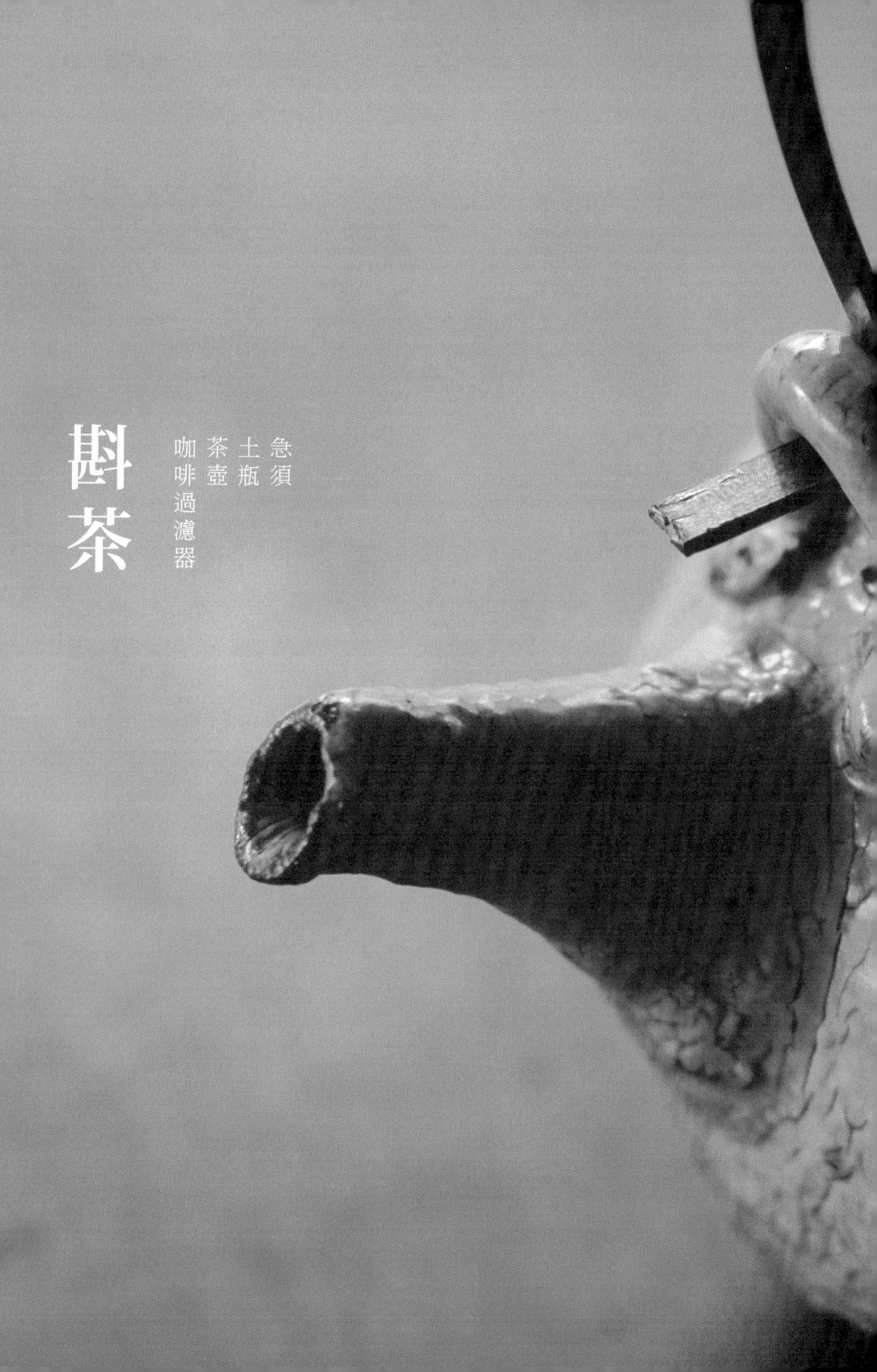

斟茶

咖啡過濾器
茶壺
土瓶
急須

總有一天
想用用看的
茶壺

有些器物只要看了一眼，就知道作者是誰。這種器物十分受歡迎，市面上少見，不易買到，但是總希望有一天能使用；某天在別人家的餐桌上突然遇到時，會忍不住流露「這是大家口耳相傳的某某人之作吧！」，加藤財的作品就是這種器物。許多人都非常迷戀加藤饒富意趣的急須茶壺，加藤本人對於作品如此難求，一臉抱歉地說：「因為我動作慢，常常讓客人久久候……」。

加藤財的作品非常精緻，經常讓人誤會他原本就是專門製作急須，其實他是在三十年前突然下定決心進入陶藝的世界，開始建立自己的陶窯，但是當時並不像現在如此專注在急須上，是因為喜歡喝茶才開始製作急須，過程中意外地獲得滿滿的充實感，此後二十年來一直持續。他的作品形狀之所以千變萬化，也是由於當初所獲得的充實感持續至今之故。我問他為何能創造出如此多元的

形狀，加藤客氣地回答：「我只是一直在重複相同的事」，然而從細緻的成品中可以感受到他獨特的哲學。急須得經過高溫燒製，必須對陶土有相當的理解才能掌握。那彷彿會吸住手的溫潤觸感便是來自於精選的陶土，不上釉，直接以陶土的質感一決勝負。說到加藤的作品，最先想到收腰的西式茶壺與渾圓的急須茶壺，茶壺本身的精細質感、均衡的造形與使用時的舒適感受都將茶具提升到更高的境界。左頁的急須也是讓人看了會禁不住說：「這是加藤財的作品吧！」聽說茶濾的塑形與為壺把擦去水分是加藤太太的工作，我一邊倒茶，一邊心想加藤財的器物之所以讓人覺得可親，也許是因為夫妻兩人攜手合作的結果吧！

9　加藤 財 Kato Takara

【千葉】 素材：土（陶土）

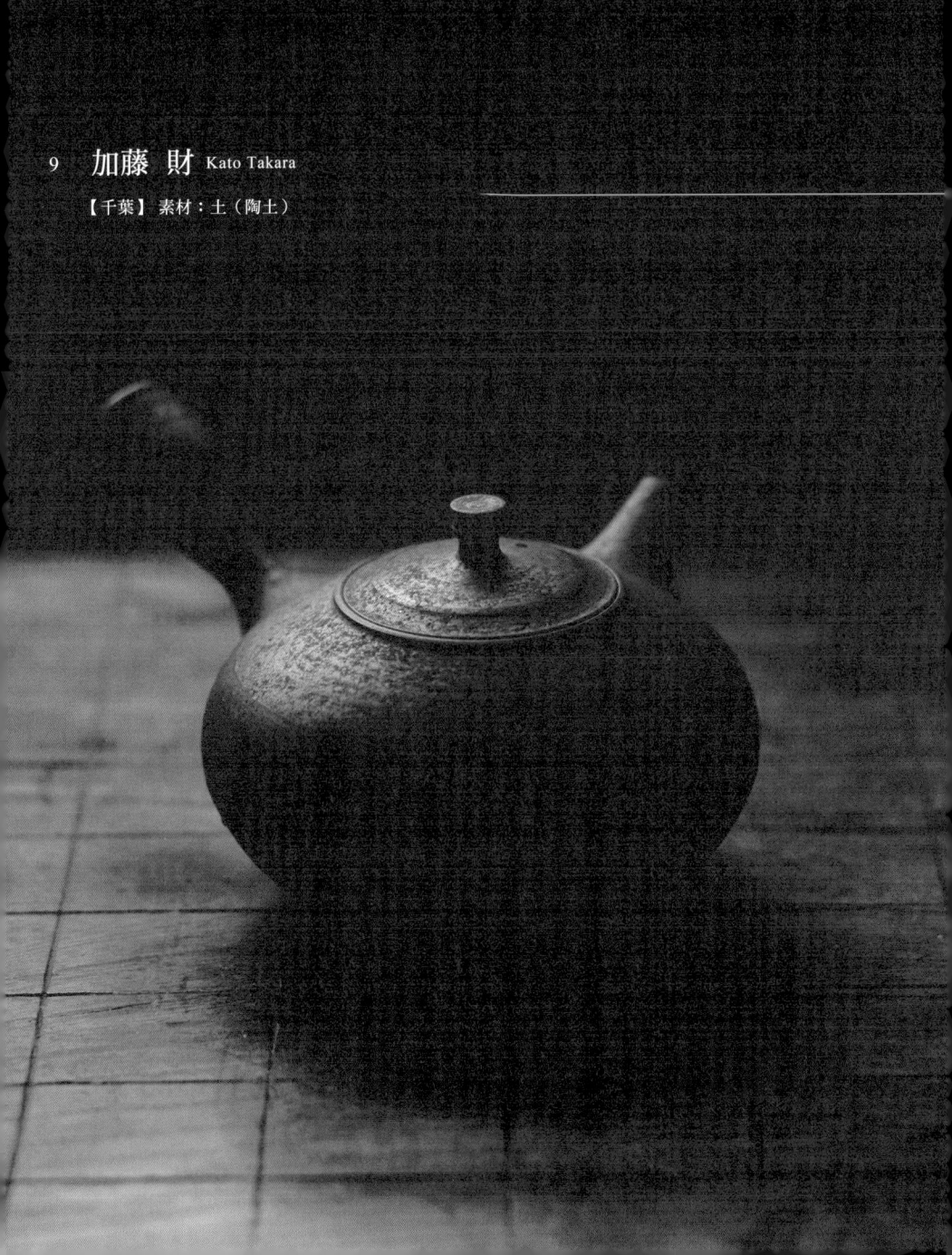

急須產地的工匠技術

一般茶具店經常可見紅色與深褐色的急須茶壺，紅色急須多半是朱泥*1製成的常滑燒，深褐色的則是以三重縣四日市的萬古燒*2居多，兩者都是炻器*3，特徵是不上釉便進窯高溫燒製。南景製陶園是萬古地區的急須工廠，利用萬古特有的紫泥*4作為原料，製出深褐色急須與左頁中的黑色急須（以陶瓷器的專業術語來說是「炭化」），南景製陶園老闆的祖父是以「水簸」*5營生，因此目前他們也細分八種陶土，應用在餐具等器物的製作上。

量產的工廠為了大量製造，會特別在製程上下工夫。在南景製陶園，不同的急須各自有其製程，左頁急須的壺蓋、壺身、壺嘴是用石膏模具及專用的鏇刀塑形，壺把是以轆轤一個一個磨出來，這是陶器產地特有的生產體系，組裝所有零件都是手工作業，仰賴老練工匠的經驗。在不同的土坯、上色及燒製溫度的組合下，形成種類豐富的產品。

好的急須重點在於壺蓋與壺身是否密合。南景製陶園的急須燒成時，壺蓋與壺身合為一體的，工匠利用 U 形剪刀固定茶壺，輕輕一敲便分開壺蓋與壺身，之後再旋轉壺蓋，藉由磨擦調整壺蓋與壺身的密合度，簡而言之就是互相研磨。

每個陶器在燒製過程中的收縮狀況不盡相同，因此壺蓋與壺身的關係是獨一無二，換個壺身，便無法與壺蓋密合。

磨擦之後再以被稱為「毛刷輪」（buff wheel）的專用研磨機，仔細研磨壺蓋與壺身。

排列在工廠架上的急須成品看上去雖樸素，卻顯現另一種含蓄之美，那是經由工匠之手所打造的純粹之美，這正是日本製造業的原點，也是優點。

＊1 朱泥，原本是指高溫燒製的紅土陶器，最近以陶土混合氧
　　化鐵的素材也被稱為朱泥。
＊2 萬古燒，四日市所出產的陶器統稱。
＊3 炻器，像瓷器一樣不會吸水的陶器。
＊4 紫泥，以紅土強還原燒製而成的素材。
＊5 水簸，精練陶土。

11　南景製陶園 Nankeiseitoen

【三重・四日市】材質：土（炻器）

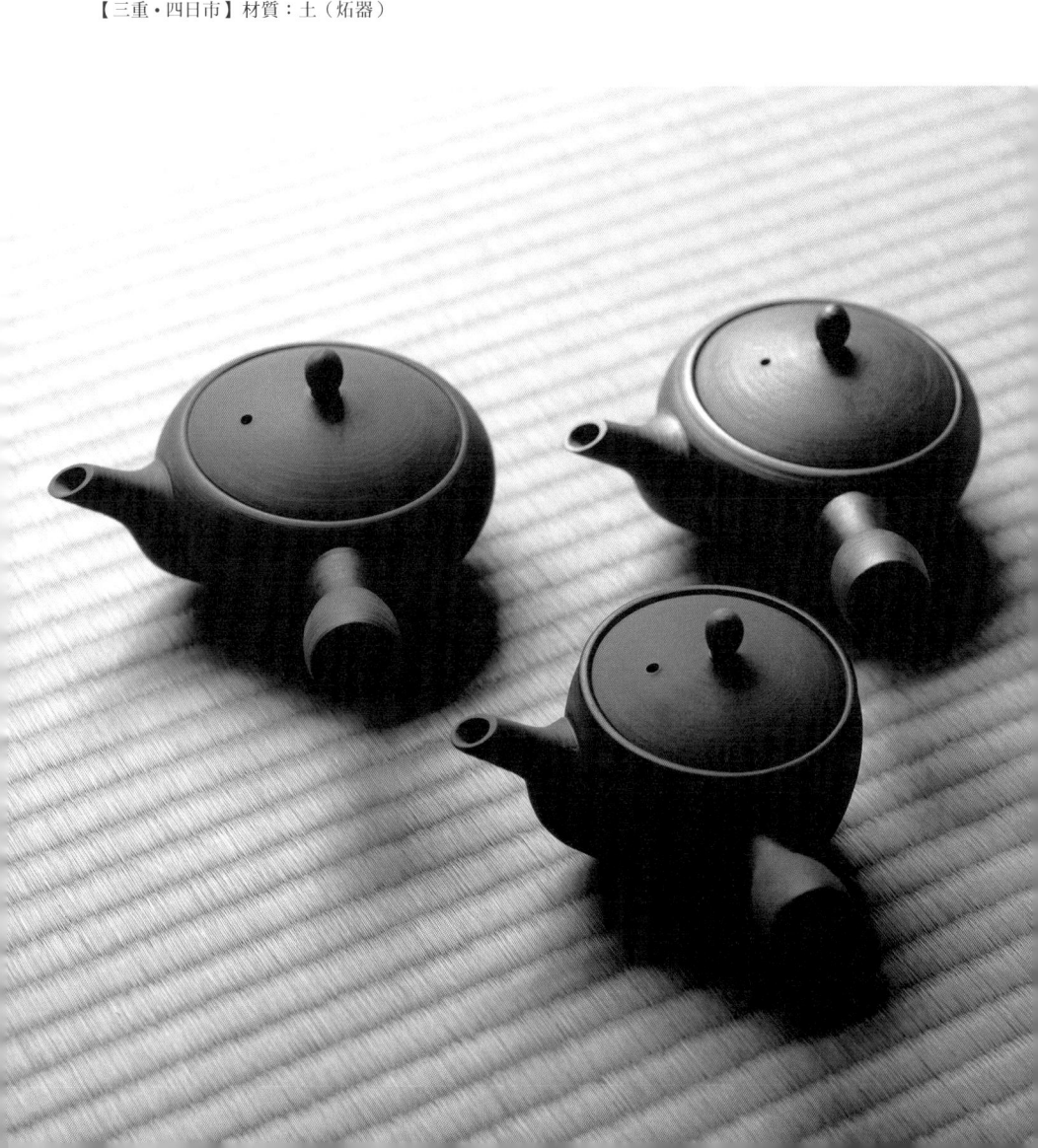

民藝思想誕生之地

日本各地都有民藝之窯，其中因州中井窯因位於民藝的寶庫——鳥取而聞名。中井窯的陶器是當地民眾為生活而製造的用具，柳宗悅[*1]等人認同中井窯的價值，將「民眾的工藝」統稱為「民藝」，並把民藝的思想傳遍全國，許多地區對柳宗悅的思想產生共鳴，致力於加強工藝產業發展。中井窯創立於第二次世界大戰之後，創立者是坂本章的祖父，據說他當初前往同為民藝之窯「牛之戶窯」拜訪時，深受陶器的吸引，回來後便建立中井窯。

泥土地與土牆所構成的工房裡有兩台轆轤，分別屬於父親與兒子，彷彿自古以來便悄悄置於此。坂本章使用當地的陶土和稻草灰與土灰等現地材料調製而成的釉藥，追求獨特的作品深度。民藝之窯的背後通常有製作人，坂本章口中也經常提到「吉田璋也」這個名字。吉田璋也在鳥取一帶行醫，同時也是創立

民藝店「TAKUMI」[*2]的優秀製作人。坂本的盤子與陶壺原本是受吉田的指導，後來則是在柳宗理[*3]的指導下生產。「窯場基本上是接受指導而製造產品。」第一次聽到坂本章的發言時，我覺得能在充斥物欲的現代中，專注於製造幸福的事，是以因州中井窯的工房有著無我無欲的氣氛。

民藝多半是以產地為單位，工匠的名字容易埋沒於產地當中；但是坂本章最近一方面默默地製造窯場的商品，一方面也以個人名義參加公開展，左頁的茶壺就是參展的作品。硬質的坯體搭配利用當地材料所創造的綠色與黑色釉藥，製造出極具魅力的各種器物，屢屢獲得高度評價。今後除了繼續肩負起帶領這個歷史悠久的窯場向前走的責任之外，同時也會以「坂本章」之名持續創作新作吧！

＊1 柳宗悅（1889-1961），民藝運動的創始人，著作《工藝文化》提倡地方工藝的重要。

＊2 TAKUMI，同時具備「工匠」與「巧妙」之意。

＊3 柳宗理（1915-2011），產品設計師。1977 年就任日本民藝館長時，曾在《朝日新聞》的訪談中表示：「我的使命應當是連結民藝與現代生活」。

13　因州中井窯・坂本　章

Inshunakaigama • Sakamoto Akira

【鳥取】材質：土（陶土）

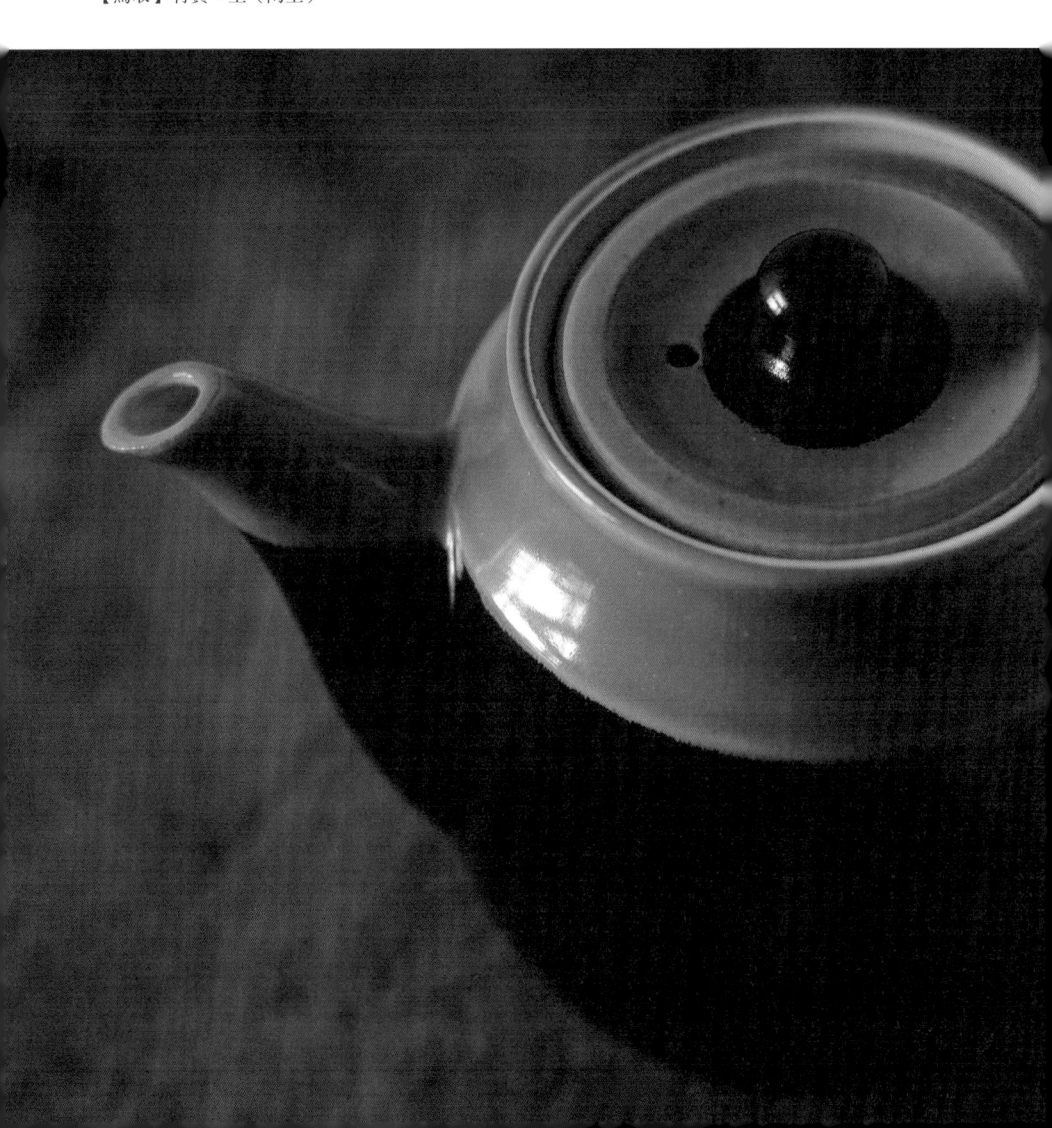

愛戀紅土

「世上有各式各樣的材質，但只有土是唯一可以用手塑造成形。」說出這番話的西川聰總是不時讓我感到驚豔。木材或竹片的確得要有刀刃才能加工，銅與銀必須藉由工具敲打成形，需加熱融化的玻璃與鐵當然不可能直接用手觸碰，唯有陶瓷器是採用來自大地的土壤，藉由自己的雙手，加上人類生活不可或缺的火的力量而完成的結果。

拜訪西川聰位於湯河原的住處，可以發現四處飄散著非洲的氣息。走進屋內，聆聽他為我解說這些多次旅行非洲時帶回的木工藝品，可以感受到他對非洲的熱愛。「非洲的熱情、充滿力量的美麗、雜亂，以及現在依舊活躍的原始造

＊1 小坂明（1947-），陶藝家。目前於高知製陶，大器風格為人喜愛。

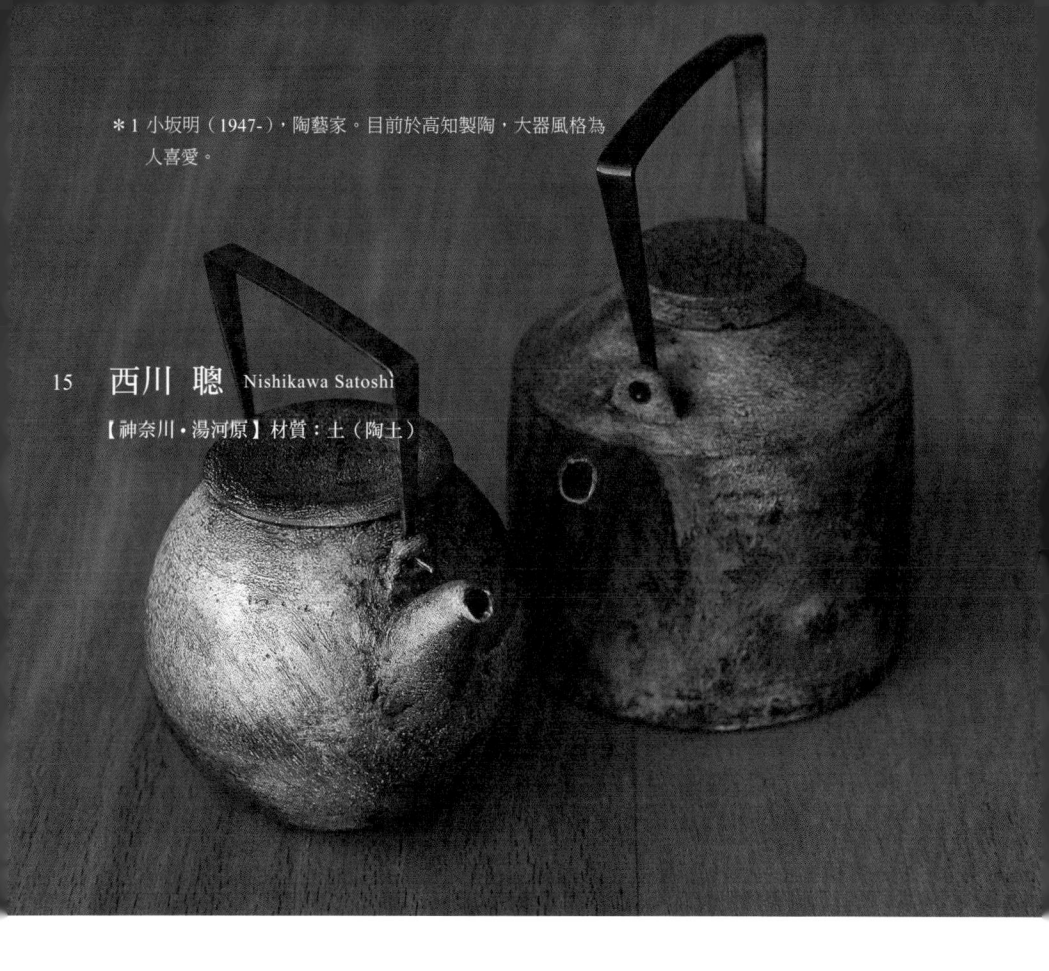

15　西川　聰　Nishikawa Satoshi

【神奈川‧湯河原】材質：土（陶土）

　　形吸引我前往探訪。」西川喜愛遠古以來便經常被使用的紅色與黑色，藉由反覆塗抹形成多層次的顏色。滲入漆料的器物表面輕輕印上輪狀圖案，彷彿某種記號。「我的靈感來自各種材料，例如長期使用後的木質器皿或是銀器⋯⋯」西川家隨處可見非洲當地找到、經長期使用後的物品。他希望能夠在這樣的環境中，打造出像這些非洲原始手工製品一樣簡單而有力的器物。

　　西川非常喜歡喝茶，習慣配合茶來挑選茶壺。基本款的圓形茶壺是為了泡出美味紅茶而設計的，這應該是來自他的恩師，同時也是茶具專家小坂明*1的影響吧！西川不僅注意茶壺的外觀，對茶濾與壺嘴等細節也非常要求，每次使用時，都可以感覺到那在強健的外表之下，隱含著體貼入微的用心。

超越時代的茶壺

這不是全新的商品，而是深受我愛用、由喜多村光史做的茶壺。我曾覺得把茶壺用成這副德性很對不起作者，但是每每拿出這個茶壺為客人泡茶，它又一定會受人誇獎。

我們在使用喜多村光史的茶壺盛裝咖啡的咖啡店，發現那裡有一個與照片中狀況相同的茶壺。喜多村說是被退回來的商品，「我提醒客人一開始要先泡褐色的飲料，但是他可能泡了綠茶（因綠茶含有的單寧是黑色）。」其實我原本也是泡帶有褐色素的咖啡，結果因為太常使用，使得壺變成這種顏色。然而喜多村的一句：「每個人都有屬於自己的使用方式」，讓我鬆了一口氣。

說到喜多村光史，第一個聯想到的便是「粉引」*1。我請教他：「為什麼堅持製造粉引作品呢？」他答：「為了柔和轆轤拉出來的強力線條，粉引多少可以帶來一些（修飾的效果）。」象牙白的柔和色調的確令人想要一直握在手裡。喜多村本人看上去非常溫和，但銳利的眼神卻讓我就算已見過幾次面了都還會緊張。其實他的個性平易近人，面對提問總是詳細回答，有時還會用他獨特的字體寫信給我，行雲流水般的文字並不顯得雜亂，整體井然有序，正如同他的作品。

喜多村除了在畫廊之外，這幾年也在骨董店舉辦展覽。我以為在擺放那些經歲月淘洗的古老物品之空間裡展示新作似乎會讓他相形見絀，他卻毫不在意，覺得「藉由了解古老道具，便能理解我的想法」，這是格外了解陶土魅力的作者才會說的話。我家中的茶壺雖然是弄錯使用順序而形成奇特風格，但也不失為「將陶土特性發揮到極致的結果」這樣解釋是不是太自圓其說了呢？

＊1 粉引，以白土取代釉藥，塗抹於坯體上燒製，是一種利用
化妝土修飾的技法。

17　喜多村光史　Kitamura Mitsufumi

【靜岡】材質：土（陶土）

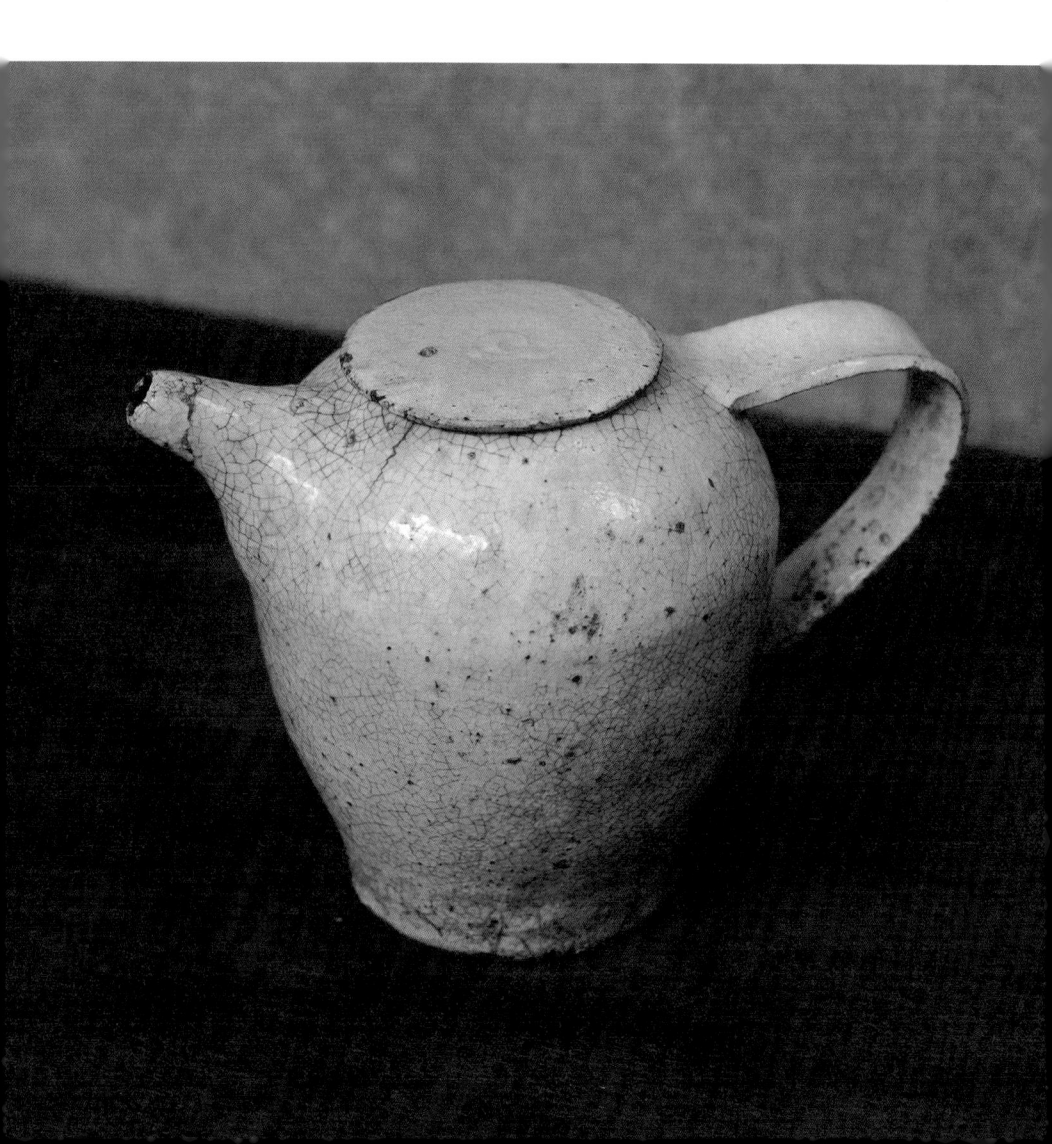

以太古之土
燒製陶器

工藤和彥原本在信樂*1修行時，聽朋友說北海道也有適合燒製陶器的土壤，便搬往旭川。儘管一開始無法駕馭當地的陶土，他卻憑藉一股強烈的決心，不斷嘗試、修正。

左頁的黃色茶具給人的感覺像是柔軟的陶土上覆蓋了一層堅硬的外殼，表層的黃色是透過風力所搬來的黃沙，來自遙遠的中國，是這種遠古以來堆積而成的黏土才能醞釀出這樣獨特的風情。工藤興奮地說：「根據學者調查，這應該是兩億年前的土壤。」許多陶藝家在意作品是否被認為是「某某燒」，但是卻很少人利用當地的陶土創作。誇張一點說，現在就算住在信樂也能使用有田的陶土創作，更不用說鮮少有陶藝家會為了製作陶器而親自開採陶土。

據說在當地，點火燒陶田之後的土地，表面便會呈現素燒陶器的模樣。這裡的陶土收縮率大，燒製時容易損壞，難

以控制。工藤在這樣惡劣的情況下依舊堅持使用當地的陶土，原因在於他相信「兩億年前的陶土」所帶來新的可能性，看那渾圓的形狀、手工製造的質感與表面的裂痕，簡直就是直接呈現「來自大地的土壤」的原始狀態。

工藤使用腳踢式轆轤製陶的樣子看起來非常開心，可以感覺到他是透過製作而獲得生存的力量。此外，他對非主流藝術*2也有興趣，因此在幾年前成立「NPO法人LapoLapoLa」*3。他從這群擁有優異藝術感性的非主流藝術家身上獲得能量，因而完成這些有力卻又含著溫暖的器物。工藤纖細開朗的年輕外貌與作品蘊含的老成氣息彼此之間的落差令人驚訝，但我想，他的內心必定是強大的，不輸給他的作品。

19　工藤和彥　Kudo Kazuhiko

【北海道・旭川】材質：土（陶土）

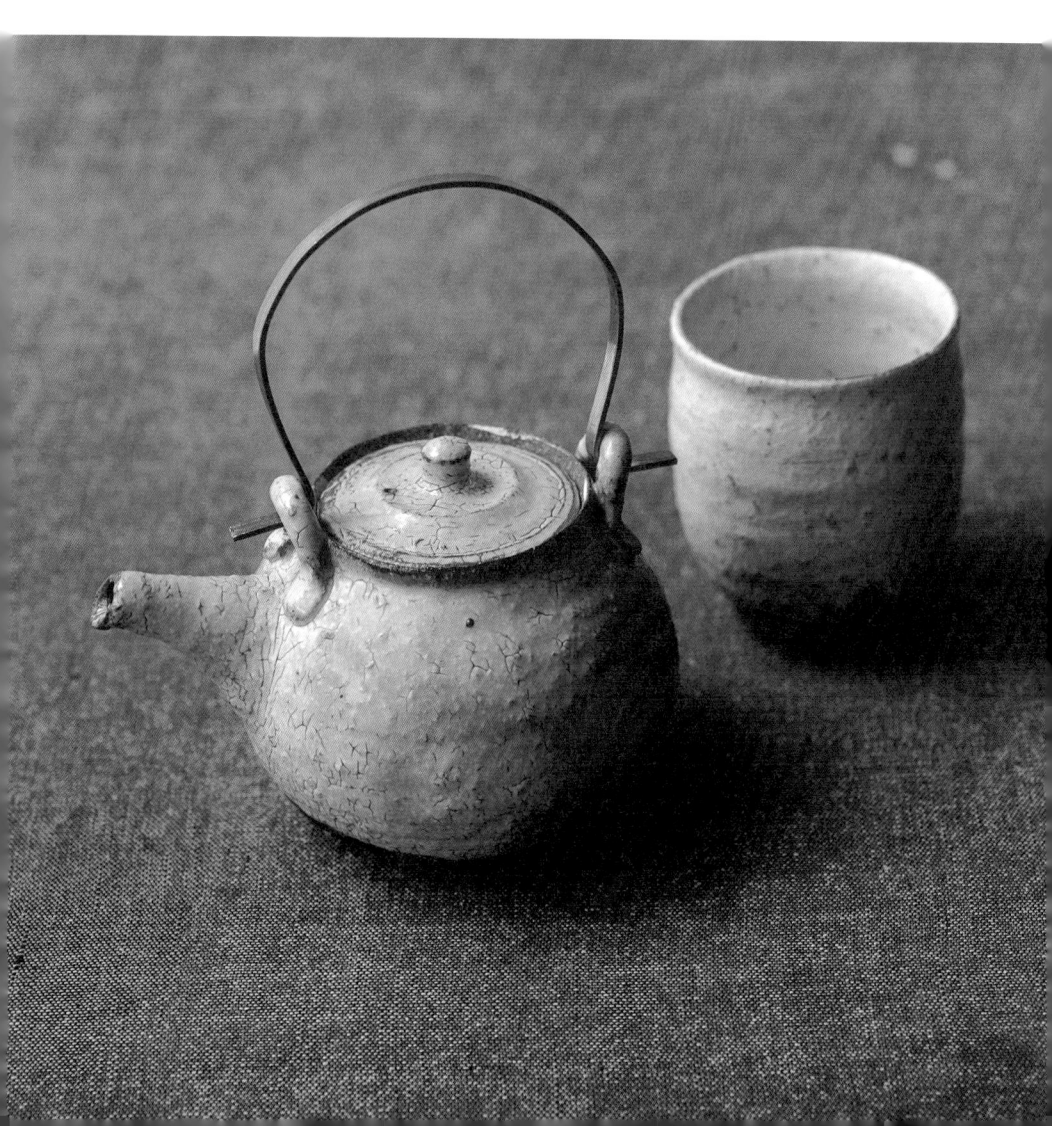

茶具的名稱

在日本，泡茶的器具有許多形式，各自有不同的名字。本章向大家簡單介紹常用的茶具。

■ 急須

壺嘴與把手的位置呈直角的茶壺，大多適合右撇子使用，也有部分陶藝家會製造適合左撇子使用的急須。曾有慣用左手的朋友用了特別訂製給左撇子的急須之後，開心地說：「好高興終於可以自然地倒茶了。」拿在手中平衡與否，關係到是否好倒，也是決定急須好壞的關鍵。理想的急須是把手朝下、立在桌面上時可以保持平衡。茶壺的把手與壺身是一體成形。

整體達到均衡的急須是可以立起來的。（西川 聰）

倒茶時，手握住壺把，直至倒出最後一滴茶。若是大容量的茶壺就無法如此使用，因此容量為單手可

拇指壓住壺蓋，以大承受範圍的三百毫升。除了陶瓷器之外，也有小型的鐵器或是上漆的木頭，甚至還有錫製的急須，但錫的導熱速度快，不適合必須使用熱水沖泡的焙茶。

■ 土瓶

把手位於壺嘴上方，固定於壺蓋前方與後方，材質多半與壺身不同，例如竹子或藤蔓。把手與壺身材質相同的土瓶，則稱為「共手土瓶」。土瓶最早是可直接置於火源上、用來煎藥的陶壺，但是現在可以放在火源上加熱的土瓶已經難得一見了。煎藥土瓶多為容量一公升以上的大型茶壺，泡茶用的土瓶最大多為七百毫升左右。

■ 茶壺（Pot）

把手位於壺嘴的正對側，與壺身垂直；分為泡紅茶、焙茶等需要注入大量熱水的茶壺，或是中國茶用的與煎茶道所使用的茶壺等等。煎茶道將茶壺爐燒水的共手土瓶（或是

作成急須的形狀）則稱為「湯罐」，是喜愛煎茶的人用來沖泡出美味煎茶的特殊道具。

■寶瓶

形狀類似附有茶濾的片口加上蓋子。大多沒有握把，不過也有少數是會有握把的。

■絞出茶壺

形狀類似較小的寶瓶，大小剛好可以一手掌握，單手將茶倒出直到最後一滴。沒有茶濾，為了避免茶葉流出，壺口處有刻溝。這種茶具正如其名，是為了「擠出」（譯註：日文的「絞出」意為「擠出」）茶水的茶壺，因此適合玉露等少量飲用的茶葉。

■鐵壺

剛開始使用時必須與砂鍋、粉引等一樣，先經過以茶水「養壺」的手續。茶葉中的單寧酸會與鐵產生化學作用，在鐵壺內側形成一層膜，消除鐵器的金屬味，是為了長期使用的必要步驟。保養鐵壺最重要的是不可以刷洗（碰觸）鐵壺內部，也就是不可以清除自然產生的水垢。這層膜與使用後自然產生的水垢膜，屬於這種乖乖地遵守保養方法的人，我是愛乾淨的人看到瓶子裡積了水垢會很想清洗，也許就不適合使用鐵壺。另外，鐵壺用久了會產生兩種鐵鏽，一種是無害的，另一種則是需要清除掉。通常產生的都是無害的紅鏽，若不知如何分辨，可以拿去請製作者確認。

■湯冷（茶海）

用於調整茶湯的溫度，形狀類似片口，尺寸多半偏小，適合用於沖泡煎茶或玉露等宜細細品嚐的茶種。

中，但是內側塗有琺瑯的鐵壺便無法有此功能，這種鐵壺多半是出口至國外的商品，據說是為了避免客人抱怨鐵壺會生鏽而做的。

購買急須、土瓶，有時會發現壺嘴上套有管狀的塑膠套，這是製造商出貨時，為了避免壺嘴破損而套上的保護套，並非用來防止茶水滴落。作家在製造茶壺時，便會注意如何不需要任何輔具即可方便斟倒茶湯。

據說鐵壺煮過的水比較圓潤順口。以鐵壺煮開水確實會釋放出鐵質在水

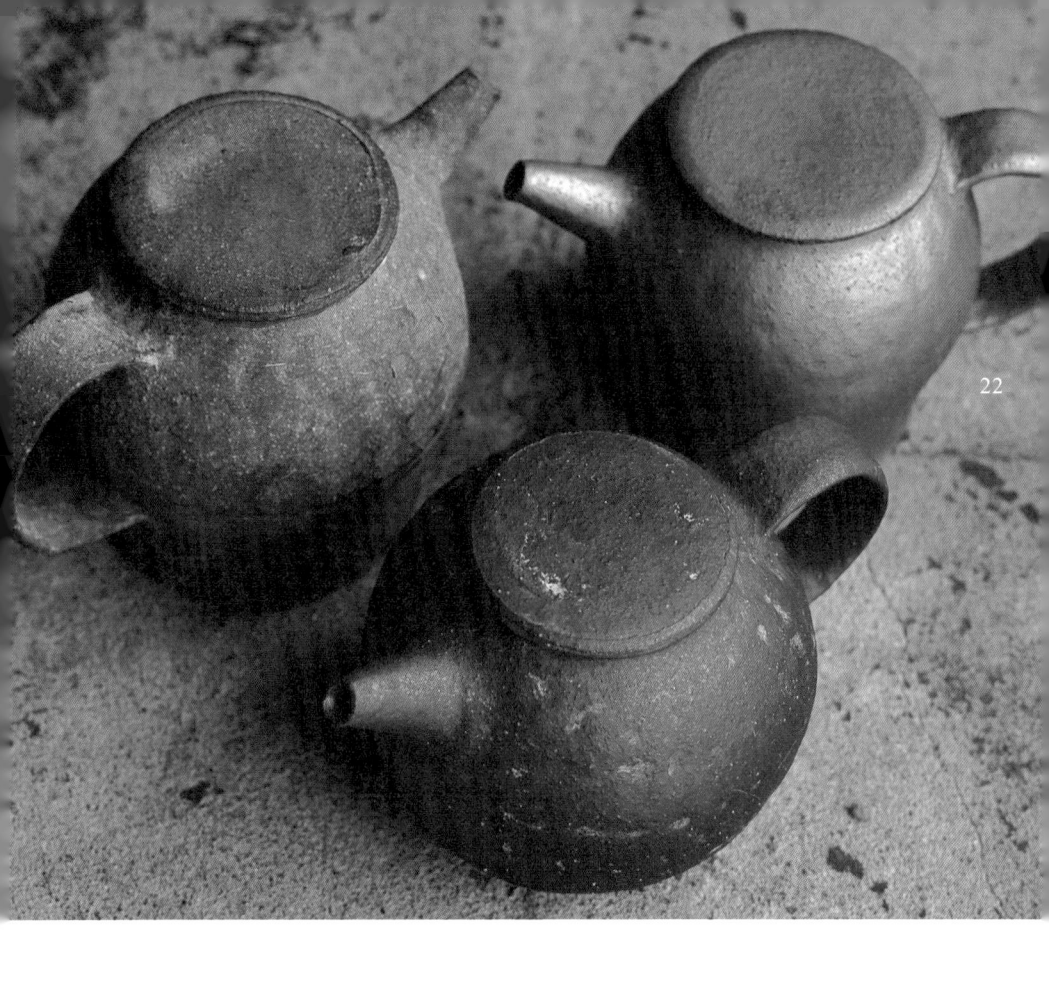

如藝術品般
令人難忘

首先來說個令人印象深刻的故事。以前我曾向一位陶藝家訂製茶壺，對方卻告訴我：「我覺得村上躍的作品就已經夠好了，你不需要向我訂做。」這世上沒有幾個人能讓其他作家覺得如此難望項背。

村上躍的作品有幾項特徵，其中一項是「徒手塑形」。他在大學時代學習陶藝，一度立志成為藝術家，後來才又走回陶藝之路。儘管會使用轆轤，卻堅持用堆疊陶土的徒手塑形技法。雖然缺乏轆轤所帶來的速度感，卻因為作者與陶土長時間相處使得作品表情豐富、順手

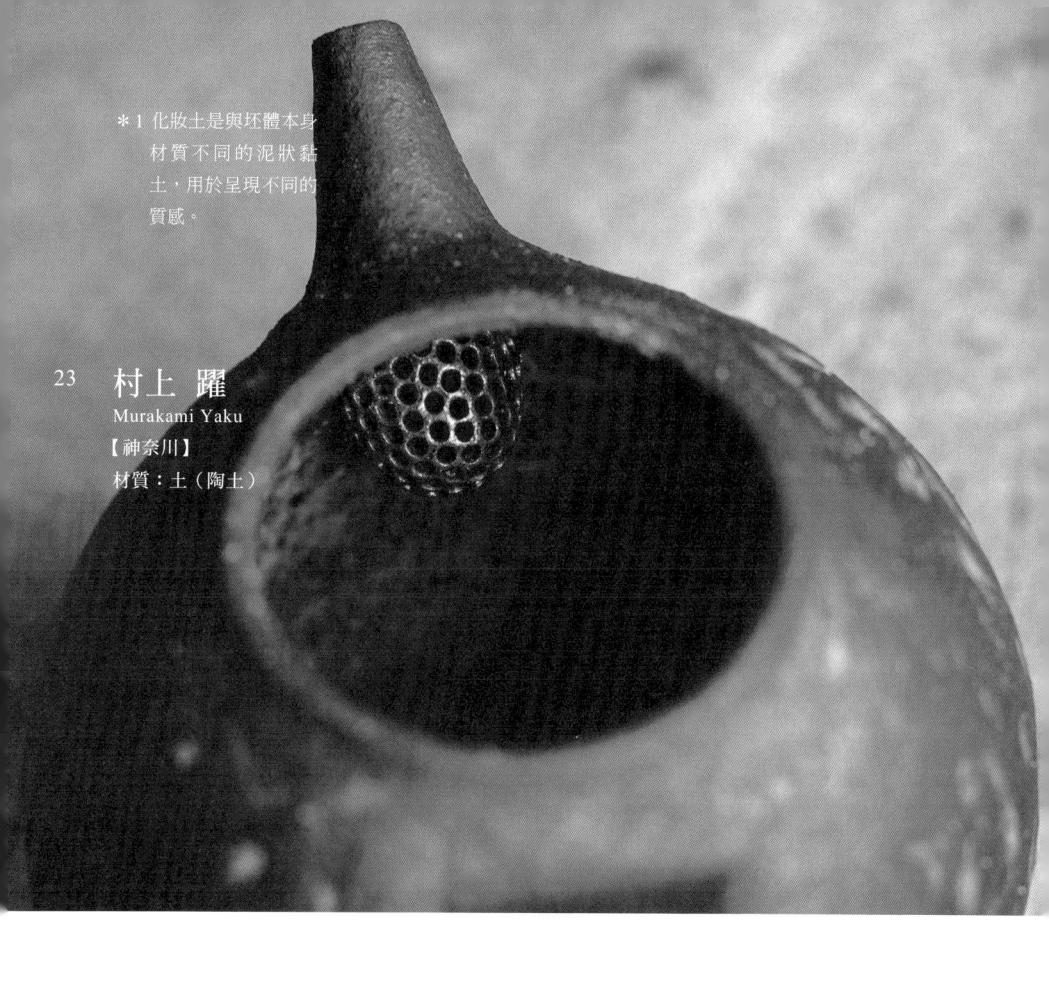

＊1 化妝土是與坯體本身
材質不同的泥狀黏
土，用於呈現不同的
質感。

23　村上　躍
Murakami Yaku

【神奈川】

材質：土（陶土）

間並非毫無關聯。」

造生活用品，終於感受到自己與他人之

已然改變，他淡淡地說：「自從我開始製

觀眾之間有距離，但是成為陶藝家之後

過去立志成為藝術家時，總覺得自己與

每一項作品都如同藝術品般令人難忘。

當下才會出現的結果；也許因為如此，

同的作品，無論顏色或形狀，都是只有

果。」嚴格說來，村上無法創造與過往相

工房院子裡的土，期待每回都不同的成

細微的表情。他表示：「我有時會使用

之外，也使用黑土、褐土與白土，創造

來表現時，村上選擇用陶土。除了粉引

當許多陶藝家多以玻璃質地的礦物釉藥

他的另外一項堅持則是使用化妝土＊1。

仰賴轆轤的速度感，不適合徒手製作」。

是來自於他個人的獨特理論：「做急須得

好用。村上的作品之中，少有急須，也

伊賀的煎藥土瓶

伊賀距離名古屋搭乘高速巴士需要一個半小時，從京都搭車則要一個小時。當我從前往伊賀的車窗望出去，突然看到一片綠意盎然，瞬間感到放鬆，覺得「啊，我又來到伊賀了」。伊賀米、伊賀牛，還有伊賀豬，充滿美食的伊賀同時也出產優良的耐火土，是砂鍋的知名產地。當地出生、長大的年輕人往往會繼承歷史悠久的窯場。伊賀的優點就在於地處豐富的大自然，又與大都會不會相距過遠。

我稱呼山本陶房的山本兄弟為「伊賀四兄弟」，留在伊賀的是長男忠正與次男忠臣。忠正繼承窯場，忠臣則是利用一間廢棄的工廠打造了「Gallery 山本」。藝廊主要展示山本陶房的產品，其中一個角落裡展示著煎藥土瓶的碎片。一問之下才知道這些碎片是在窯跡*1裡找到的。因為有這些來自先人遺留下來的寶物，才有左頁看似普通的煎藥土瓶誕生。煎

藥土瓶多數造形樸素，主要用來煎藥，但是山本陶房的土瓶卻很可愛，大瓶口也容易清洗，最適合用來煮茶。

土瓶以往盛產於日本各地，然而在瓦斯普及之後，難以對應強大火力，因而使得許多產地逐漸放棄生產，就連可採得優質耐火土的伊賀，每年也必須改良土質，努力配合時代的轉變。淳樸的忠正表示：「日常生活用具只要方便使用即可，毋須標新立異。」從這番話可以感受到他對於家鄉的情意與決意繼承珍貴傳統的心意。

忠正除了製造與日常生活息息相關的生活用具之外，亦是陶藝家，藝廊中也展示了山本忠正的個人作品，可以窺見其藝術家的一面。

＊1 窯跡，廢棄的登窯或穴窯之遺跡，自古
　　以來製造陶瓷器的產地可以看見窯跡。

25　山本陶房　Yamahontoubou

【三重・伊賀】材質：土（陶土）

美麗的
基本款急須

精巧的成品多半是由生產單一商品的生產線製造的，但是這個急須卻非如此。水野博司其實是非常仔細、絲毫不妥協的人。他不會勉強自己增加作品的種類，只是淡然地持續創造品質一定且美麗的基本款急須，也是有些形狀扁平特殊的作品，但他做的圓形急須幾乎可以作為典範：絕妙的弧形與熟練的技巧呈現陶土的特質，醞釀出難以言喻的美感。最熟悉的水野太太苦笑說：「在我看來都一樣，可是他只要稍微不喜歡就不拿出去賣了。」

水野作品最大的魅力在於溫潤的觸感。原料是常滑當地出產的真正山土，常備在工房庭院的倉庫裡等待出場的機會。山土與木節黏土*1分別瀝乾與日曬乾燥之後，再混合、練土，繼續泡在水裡數個月以清除多餘的可溶性成分。常滑陶土燒出來的是炻器，不上釉也不怕滲水，但又不像瓷器一成不變，仍會緩緩地變化。高溫燒製的急須經過長期使用後，吸收使用者手上的油脂與茶水的成分，慢慢醞釀出獨特的味道。電影裡常看到隱退的耆老邊撫摸茶壺，邊沖泡濃厚茶水的場景，長期使用所產生的光澤會使茶壺展現不同風情，更有韻味。

水野博司正是俗話所說的「沉默的工匠」，但是他曾經說過：「如何製造可以泡出美味茶水且形狀美麗的茶具，是我一生的課題。」這句話展現他淡然的作品背後所隱藏的決心，令人感動。

27　水野博司　Mizuno Hiroshi

【愛知‧常滑】材質：土（炻器）

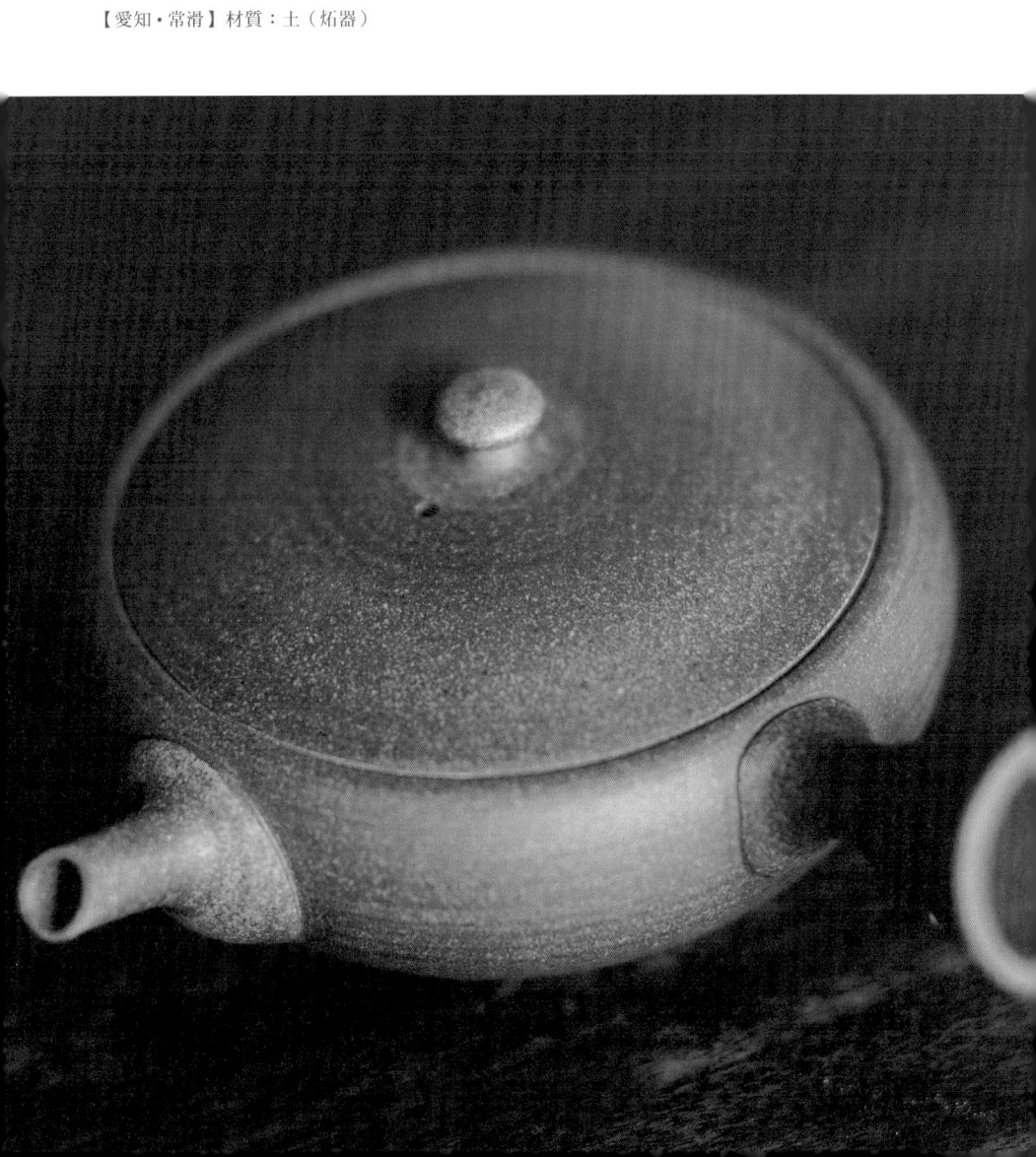

持續生產
四分之一世紀的
土瓶與汲出茶杯

＊1 汲出茶杯，茶杯的一種，如同扁平的飯碗，杯緣多半向外翻轉。

29　高橋春夫　Takahashi Haruo

【茨城】材質：土（陶土）

高橋春夫的字非常性格，每當看到通知展覽的明信片上以粗筆書寫的方正文字，就知道是高橋寄來的。高橋所製作的多半是粉引土瓶與汲出茶杯＊1等日常器物，也正因為是一般的生活用品，格外有下工夫的價值。例如思索坯體的陶土與化妝土是否搭配，或是調整化妝土的成分以呈現不同的表情等，這些都是高橋堅持的要素。如果想要作品呈現柔和的氣質，當然要有釉面裂痕的裝飾手法，甚至會覺得這是器物特有的一種韻味。高橋的作品柔和白皙，如同他極富個性的文字一樣具備獨特的魅力。一般粉引愈用愈產生變化，幾乎與剛買來時的樣子完全不同，但是高橋的粉引卻能保留初始的質感，僅緩慢地變化。

高橋的個展上固定展示白色與黑色的器物，他自己也喜歡圓形渾厚的造形。他的作品並非特別搶眼，也不是近年流行的那種極薄的器皿，沉重渾厚、呈現個人作風的土瓶不分東西，可以搭配所有風格的餐桌擺飾。另外，把手是高橋親手以五葉木通的莖編織而成，由於是天然材質，必須徹底乾燥才不會發霉，長期使用也難免有一天會脫落，不過不用擔心，高橋自從出師以來，二十五年間不斷製作土瓶，隨時都可為客人修理。我想這種「萬一出了問題也不需擔心」的安心感是每天使用的器物所應當具備的要素。

【岐卓·土岐】材質：土（陶土）

鑄造的樂趣

我個人認為世上的人可分為「瓷器派」與「陶器派」。一般瓷器派的人是喜歡瓷器清洗後恢復原狀的乾淨；陶器派則是喜歡長期使用下顏色滲入空隙之中，經年累月產生的變化。只要一粒鐵粉就會破壞瓷器的潔淨，因此生產瓷器的工房往往整理得一塵不染，而相較於容易想像成品模樣的瓷器，陶器容易受到窯火與釉藥的影響而產生意外的成果。無論是瓷器或陶器都能以轆轤、壓模、鑄造等方式製造，我認為其中能大量製造相同物品的鑄造法，是適合喜歡整齊一致的瓷器派之技法。然而照片中的陶器也

31

是以鑄造法製作的成品，請教作者鈴木卓鑄造的魅力何在，他表示：「有些形狀只有鑄造才做得出來，此外可以量產相同物品也很有趣。」話說回來，照片中的咖啡濾杯與茶壺的把手都是得靠鑄造才做得出來的形狀。沒有把手的咖啡濾杯在倒入熱水之後會燙到無法觸摸，但是鈴木將此濾杯做成中空的，因此直接觸摸也不燙手，而茶壺的把手也是中空，實際拿起的感覺比預想的重量輕盈許多。

鈴木卓本人看起來像大正時代的作家或是哲學家，絲毫不像會做出把手像狸貓尾巴的陶藝家，看來所謂的風格不見得會是作者與作品完全相同。我問他：

「對於你而言，創作是什麼？」他答說：「展現自我與任性妄為的結果吧！」就像他的作品充滿著輕盈的空氣，鈴木在創作時也是秉持自由的想像，隨心所欲地創造吧！

喝茶的順序 1

茶是消除睡意的良藥

茶葉在奈良時代傳入日本，原本是作為藥物使用。建久二年（一一九一年），備中的榮西禪師從中國宋朝帶回茶樹的種子，種植於平戶，當地至今舊保留當時茶園的遺址。源實朝因為飲酒過量而病倒時，請求榮西禪師為他祈禱，榮西禪師建議他飲用良藥抹茶，結果實朝的確因此恢復健康。更勝祈禱。榮西禪師在著作《喫茶養生記》中表示：「人心需苦味，然我國國民不喜苦味而短命。攝取苦味即為延命長壽之妙術。」明惠上人收到師父榮西禪師所贈的茶樹種子之後，在栂尾種植與推廣，他鼓勵學禪之際可喝茶：「睡魔、雜念與坐相不正為三毒，須去除三毒才可成就修行；去除第一毒睡魔靠飲抹茶。」

擁有自己的茶園並且推廣喝茶的上人會說出這番話，想必一方面是為了讓坐禪時打瞌睡的眾禪僧清醒，另一方面是為了擴張茶園而提出的一石二鳥之計。然而現代社會充滿刺激，我們已經無從想像茶葉對於古人是多麼刺激。日本人認為只有栂尾所出產的茶葉是「本茶」（「本」為元祖之意），其他都是「非茶」（並非元祖）。儘管這種說法聽起來帶有特權的意味，然而栂尾的茶種的確源自中國，來歷清楚。日後南北朝到室町時代盛行的鬥茶，比的便是本茶或非茶。由於鬥茶的盛行，抹茶因而普及至全日本。

喝茶的順序 2

從擺脫睡意到用心品嚐

歐洲最早進口的茶葉，原來是來自日本，從爪哇的貿易記錄上可以證實荷蘭人在平戶成立商辦處的第二年（一六一〇年），經由爪哇將日本的茶葉輸往歐洲，這是指進口的部分。馬可波羅之後，歐洲應該也有少數人會喝茶，但正式的飲茶文化則是從這裡開始。當時茶葉是在藥局販賣，供神職人員醒腦之用。看來，無論是和尚還是神父，都必須先喝茶醒腦，才有辦法侍奉神明。日文的茶壺（やかん）漢字是「藥罐」，便是源於當初煮茶作為藥物飲用。歐洲人一直到十八世紀後半才開始大量飲用紅茶。此外，另有一說是全世界最大的紅茶生產國印度是從十九世紀後半才開始種植紅茶。

煎茶是在日本江戶時代中期，由中國傳入日本。相對於化為茶道而著重形式的抹茶，煎茶因為可以輕鬆品嚐而普及。菱川師宣於貞享二年（一六八五年）出版的《職人盡歌合》當中提到了一杯一錢（在路邊泡茶販賣）、賣藥茶（煮茶或草藥來販賣）、土器工匠（販賣素燒陶器）與販賣木製器皿（販售可重疊收放的木製容器），這些買賣想必都是深植於當時日本的生活當中。

陶瓷器建立於科學技術之上

岡倉覺三（天心）的《茶之書》引用中國唐朝（六一八～九〇七）詩人陸羽的《茶經》，說明茶水在白瓷杯中偏淡紅色，顯得難喝；能襯托茶水顏色的青瓷才是理想的顏色，這裡的茶是指「團茶」（將製成餅狀的茶葉，注入熱水泡開）的茶水。宋朝改喝粉茶之後，喜歡的器物便轉變為深藍色或黑褐色。

明代喝茶的方式是以茶壺泡茶，因此喜歡「輕巧的白瓷」。

在此簡單說明「白瓷」與「青瓷」的製造過程：陶瓷器的種類是根據素材（土）、釉藥與燒製方式的組合而來做區別，青瓷是在坯體淋上含鐵的灰釉，在高溫缺氧的狀態下燒製（還原燒製），因而呈現青色或綠色，總而言之就是三氧化二鐵還原為氧化亞鐵；另一方面，白瓷是在純度高的白瓷土（富含高嶺土）淋上透明釉藥，於高溫缺氧的狀態下燒製而成。所謂的「青白瓷」的坯體與白瓷相同，但用的是含鐵的釉藥，鐵在燒製時還原，因此呈現青色。

俗話說：「一土、二窯，三作工」技術也是製作陶瓷器的重點之一，然而在土器的時代，應該只是「挖土、燒製，完成」的簡單過程。人類不知從何時開始追求器物的機能與美麗，研究起如何呈現期望的顏色與質感，於是就連一個小小的茶杯，背後也隱藏了巨大的化學世界。

陶器分類簡表

陶瓷器
陶土含石材　｜　陶土
瓷器　｜　陶器　｜　土器

溫度　｜　釉藥　｜　坯體

《陶瓷器術語辭典》
鹽田力藏著（昭和22年）

數千分之三的釉藥

砥部燒的特徵是「渾圓的形狀」與「閃耀光澤的瓷器上繪有青花或是紅色的釉上彩」，但是中田窯所製造的這款茶壺則與一般的砥部燒不太相同，釉藥的光澤較暗，彩繪部分除了青花之外，還採用酒紅色的釉裡紅[1]，這種釉藥是中田窯不斷研究之後的得意之作，瓷器上的薺菜圖案也是中田窯自行設計的圖樣。這個具備砥部燒堅固特性的茶壺由裡而外都是出自於堅持工匠精神的中田正隆之手，也是中田窯的代表商品之一。

中田窯剛開始生產瓷器的時候，民藝專家鈴木繁男[2]經常拜訪砥部。中田正隆造訪位於東京駒場的日本民藝館時遇到鈴木繁男，館內展示的韓國李朝器皿帶給他無限衝擊，促使他夢想有一天能夠創造一樣豐盈飽滿的釉藥。之後他踏入名古屋的實驗室，投入研究釉藥一年，然而卻難以實現「李朝釉藥」。耗費二十年的歲月，反覆幾千次實驗之後，總算完成滿意的釉藥。一般都會覺得透明的釉藥只要有一種足以應付即可，中田正隆卻一共使用三種釉藥，分別為：青花用、釉裡紅用與細筆描繪時也不會暈開的釉藥。圖案是參考古老的資料，最後終於畫出自己的風格。目前窯場的工匠包含兒子夫妻在內一共七名，但是所生產的商品具有壓倒性的豐富圖案與種類，光是供應給「砥部燒節」[3]的商品就高達兩百五十種，不用說全部的商品種類必定更多。作品上都蓋有窯場的印章，以示對商品的責任。印章只是單純地將三個圓形管子以膠帶綑綁而成，方便所有工匠使用，就算遺失也可以馬上再做一個，這種小地方也讓人覺得很有工匠的風格。

我本來以為這個便宜的茶壺是以鑄造的方式製作，中田正隆卻說我們家用轆轤製造還比較快。但是無論是鑄造還是轆轤，製造過程都一樣麻煩。雖然中田正隆是出於喜歡陶瓷器而成為工匠，但訂單似乎已多得消化不完。

＊1 釉裡紅，請參照〈關於技法 1 陶瓷器〉中的「釉下彩與釉上彩」（P.46-7）。

＊2 鈴木繁男，柳宗悅的在室弟子，也是遠州民藝協會第一代會長。

＊3 砥部燒節，於松屋銀座舉辦二十年以上的活動。

35　中田窯 · 中田正隆　Nakatagama · Nakata Masataka

【愛媛·砥部】　素材：土（瓷土）

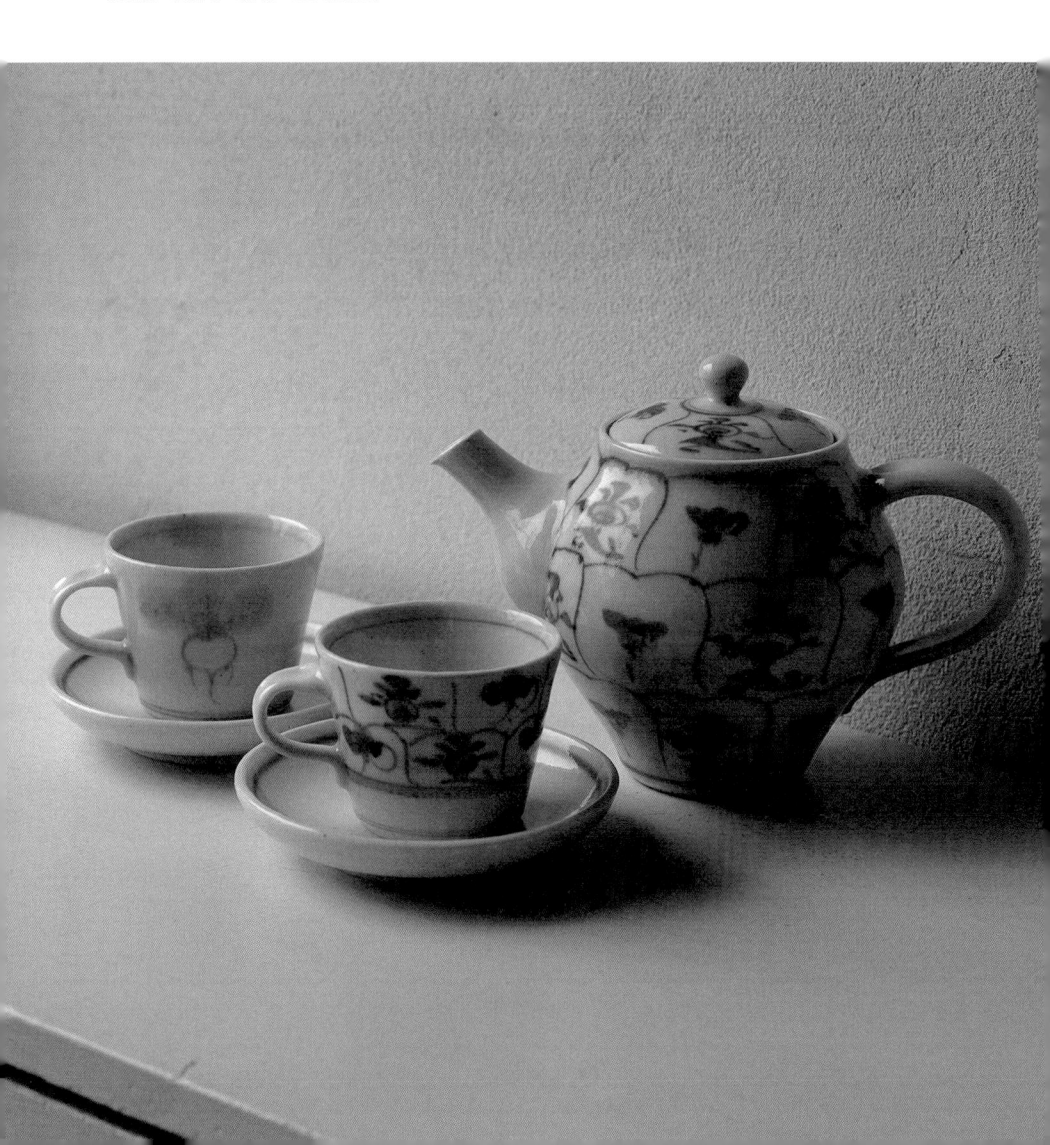

發動整個產地
一同打造的器物

＊1凱‧法蘭克（Kaj Franck，1911-1989），芬蘭設計師。

＊2安恩‧雅各布森（Arne Jacobsen，1902-71），丹麥設計師。

＊3白山陶器，請參照P.60。

＊4中尾鄉，當地共有十八間波佐見燒的窯場，靠近嬉野溫泉。

37 塚本香苗+吉村陶苑

Tsukamoto Kanae+Yoshimuratoen

【東京+長崎】材質：土（瓷土）

留學芬蘭、學習設計的塚本香苗曾告訴我一個有趣的故事：「宿舍裡淨是凱‧法蘭克*1的餐具與安恩‧雅各布森*2的椅子，這些東西如此完美，讓我不禁覺得根本已經不需要設計了。當我對於過度整潔的房間感到厭煩之際前往英國，驚訝地發現自己看到當地雜亂的街道居然鬆了一口氣。」塚本離開芬蘭之後前往英國，繼續學設計，現在已是活躍的產品設計師。也許是出於上述的背景，她的作品帶有簡潔冷靜的氣質，彷彿為日本煩雜的日常生活注入一股清流。

右頁的瓷器系列並非是為了廠商所設計的商品，而是塚本自行企劃製造的成果。透過大學時代的學長，同時也是白山陶器*3設計師阪本先生的介紹，塚本認識位於長崎縣波佐見中尾鄉*4的吉村陶苑。中尾鄉擁有日本最古老的登窯，小小的聚落中到處都是窯場，可以說「就是陶瓷器村」。吉村陶苑是以自有品牌「陶房青」聞名，注重細節與卓越的品味大受好評。社長心胸寬大，為人豪邁；社長夫人則是在背後全力支援窯場。吉村陶苑了解塚本的需求，找來當地值得信賴的模具廠商與專門製造素燒坯體的工廠配合，由吉村陶苑負責最後成品的步驟。生產流程乍看簡單，其實算在分工合作的產地也不見得找到所有廠商；就算找到廠，大部分的工廠也不願意和陌生的對象合作。

這個茶壺的壺嘴朝下，利用水的表面張力讓茶水不會沿壺身滴落，用起來非常優雅。坯體使用窯場號稱「日本第一」的天草陶石，格外襯托紅茶的顏色，是只機能與美觀兼備的茶壺。

38　伊萬里窯燒＋岡本素司
Imaritōen+Okamoto Eishi

【器型】酒壺（附蓋）

材質：土（陶土）

* 1 森正洋（1925-2006），岡本也曾跟隨
電鐵圈廠做瓷器，為了重視使用
的機能而開發出方便使用電鐵瓷。

* 2 濱田莊司人（1902-77），日本具代表
在大英博物館舉辦過個展的陶藝家。

永遠的經典

製造業也有流行趨勢嗎？「永遠的經典」在產地是優等生，但是銷售方永遠追求「最新產品」，不時迫使產地得放棄生產基本款。當生產方與銷售方之間在認知上出現落差，生產方有時會選擇不透過批發商，自行販賣，但是銷售數量往往不及批發給別人的，因此得要有耐力才有辦法經營。伊萬里陶苑就是選擇這樣艱辛道路的廠家之一。奠定工廠基礎的岡本榮司所製造的器物可說是「公司的財產」，堅持由自家公司銷售販賣。

伊萬里陶苑與批發商之間的確有過不少爭執，例如批發商多半不喜歡加了鐵粉的陶土，要求製作純白的器皿，但是伊萬里陶苑嘗試以加了鐵粉的陶土製作，獲得消費者的好評。

陶瓷業界受到大量生產趨勢影響時，眼見產地的生產型態漸漸遭到破壞而憂心不已的金子定[*1]站出來成立伊萬里陶苑，並邀請澤田痴陶人[*2]擔任廠長。當時是昭和四十三（西元一九六八）年，正是現代工藝紮根的時代。一般說來，產地的工廠主要都是批發給中盤商，但是岡本卻不將產品賣給無法確實理解商品的盤商，這樣的理念一直貫徹至今。

右頁的土瓶與茶杯的設計不強調個性，消光的釉藥散發優雅的氣質。除了照片中的作品之外，還有好幾款不同的形狀，釉色分為白色與青色，每一款都高尚雅致，且價格實惠。就像這款商品一樣，基本的生活用具應該帶給消費者買得起的安心感。現今的日本陶瓷業界不知為何，無法給人這種「理所當然的安心」，好在現代工藝時代留下許多可以每天輕鬆使用，或是長期使用之後，某日驚覺其美的器物。

優游於器皿的
魚兒

無論是陶瓷器或是漆器上，都有所謂的「好畫」，可能是氣勢十足的筆觸、精巧的配置或是絕妙的顏色搭配，至於小杉寬子的作品，正是所謂「惹人憐愛的繪畫」。

小杉寬子從小就喜歡畫畫，偶然接觸陶藝，開始在瓷器上作畫，並在老家高岡附近的九谷實習。九谷地區是專業分工的陶瓷器產地，由專門負責坯體的廠商製坯，再由彩繪師在坯體上繪畫。小杉寬子原本是彩繪師，後來也想要自己製坯，於是學會使用轆轤後成為獨立的陶藝家。

小杉寬子很久以前就想創作急須，卻一直無法做出理想的模樣，她從五年前就開始挑戰，卻因為「對不擅長使用轆轤的自己而言，零件很多的急須實在太難」而放棄了好幾次。原本是為了想在器物上彩繪而開始學用轆轤，然而一動手做就希望能做到最好。為了找到最能呈現彩繪美麗的曲面，她一直努力不

輟。無論是急須或是茶杯，她都認為適合自己彩繪的作品只有自己才能完成。

在計算配置與大小之後，會先畫草稿，直至自己滿意，然後才以轉印的方式，將繪畫印在瓷器上理想的位置。轉印的技法會稍微限制畫的自由度，但是她卻非常果決大膽地以模糊的魚形圖案搭配銀色，洗練呈現。兩個茶杯中優游的魚兒好像在互相追逐，看起來十分有趣。小杉寬子的畫總是讓人會心一笑，莫名地引人注意。我也曾經看過她所畫的蒔繪[*1]，相較於瓷器上的彩繪又具備不同的魅力。無論是學轆轤或是漆器，她總是願意付出所有心血以展現自己的繪畫。

我期待有一天可以看到小杉寬子的茶具包裝於繪有時繪的漆製茶箱中。光是想像螃蟹或是蝗蟲等不太常成為彩繪題材的圖案在瓷器與漆器上嬉戲，就覺得非常開心。

41　小杉寬子　Kosugi Kanko

【富山・高岡】材質：土（瓷器）

堀仁憲 42
Hori Kazunori
【東京】
材質：土（陶土）

踏襲古典、超越古典

我為了購買堀仁憲的作品而前往他的工房，最後挑選了這個茶壺時，他有些躊躇，似乎有些快快不樂。

這個茶壺是使用來自朝鮮、名為「三島手」的技法製作，是在半乾的陶土上雕刻，再塗抹上其他顏色的陶土。然而應該很少有人看到這個茶壺馬上就聯想到三島手。因為堀仁憲的作品雖然通常名稱中含有「三島」、「粉引」或「青花」等古典技法，不過每一個都是「堀仁憲的三島」或「堀仁憲的粉引」。我曾經問他如何完成原創的三島，他表示：「現代與古代的環境不同，無法做出一樣的成品，因此我在現有的條件之下，不斷在

失敗中嘗試表現預期的模樣。」一般的
三島是以刻印的方式在陶坯上做出花樣
（類似印章的方式），堀仁憲的三島卻是
以雕刻的方式不斷拉出纖細的線條，細
密作業的成果。他的理想是在現有的環
境中完成可能的呈現，展現一點一滴細
心打造的姿態。

重複細密的作業下所完成的器物，醞
釀出如同佛教雕刻般的大器。細緻雕刻
的表面再施以鑲嵌的技法，多了一份溫
潤，「堀三島」於此大功告成。渾圓的造
形是為了讓紅茶葉得以舒展。

這位才華洋溢的年輕陶藝工匠似乎還
有很多想做的事。他積極接觸其他領域
的人，自己企畫並舉辦活動，或是委託
參展人製作茶具。換句話說，目前他想
做的事情太多，以致於沒有時間製作如
同照片中手工繁複的茶壺，正是他真正
的心聲。

重疊的記憶

當我在三崎口*1車站下車時，位於半島終點站的悠閒景色在眼前展現。我走進市區，穿過販賣蔬菜、鮪魚的店家，更靠近海岸，走在彎彎曲曲的道路上，海洋已隱約可見，伊藤環的工房就位於市區的某個角落。二〇〇六年冬天，伊藤環與妻子香緒里一同來到這裡。此處雖然距離伊藤的老家九州非常遙遠，然而他似乎非常喜愛三崎，開始訴說當地的魅力，彷彿在慫恿我也一起搬來這裡。

伊藤環的工房前半是像時髦骨董店的藝廊空間，後方則是窯場與工作室。藝廊除了自己的作品，還擺設了他所收購的骨董。我本來是要誇獎他的作品很有古樸之味，結果那竟然是買來的骨董。雖然我忍不住苦笑，不過我想，作品被誤會為骨董也是他原本的用意吧！

伊藤表示他製作銀彩作品時便懷著要「打造如同出土骨董的質感」的想法，以這名為「枯淡釉」*2的釉藥展現馬口鐵水壺生鏽的效果。許多人受到李朝或是古伊萬里的影響而想模仿古代陶瓷器，但是模仿這些骨董並不容易，骨董的美好來自歲月的累積。伊藤的模仿之所以不顯得勉強，應該是因為叔叔經營骨董店，自小便在骨董包圍下成長所致。當他看到黯黯顯現金屬光澤的琺瑯茶壺等充滿魅力的作品時，就忍不住想模仿，但是完成了仿作，便會發現與原作明顯不同。所謂的模仿不就是將記憶重疊嗎？如同將顏料一層層疊上讓顏色增加深度，重疊好幾項記憶也會增加作品的深度，嶄新的世界因此而生。

當我看見伊藤環走進他喜愛的骨董店，仔細凝視骨董的模樣，打從心底羨慕起這樣一個創造者來。

45　伊藤　環　Ito Kan

【神奈川】材質：土（陶土）

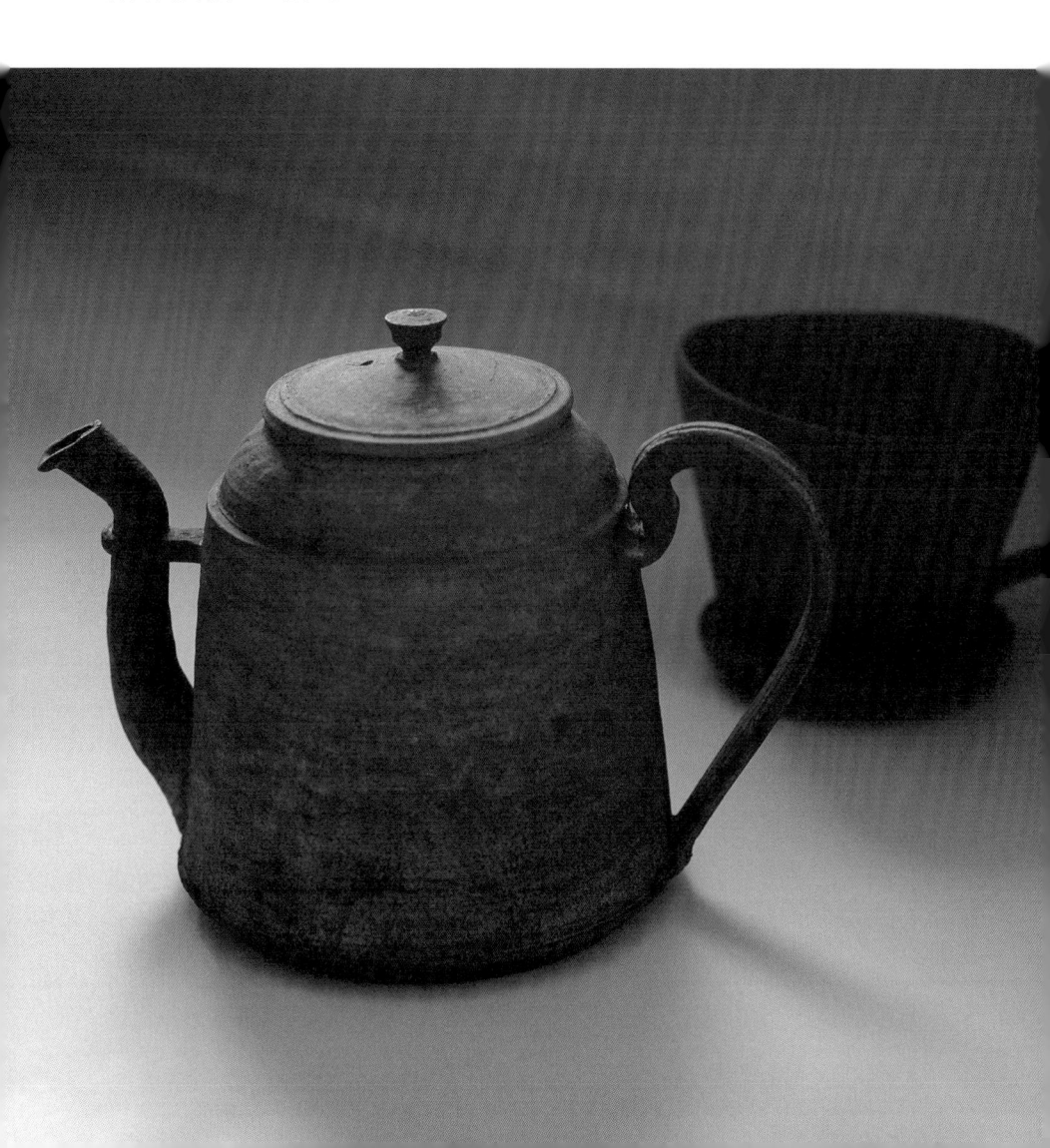

關於技法 1 陶瓷器

表性的幾種技法。

了解陶瓷器成形與裝飾的術語所代表的意義，能更深入理解器物的世界並獲得更多的樂趣。本章簡單向大家介紹具代

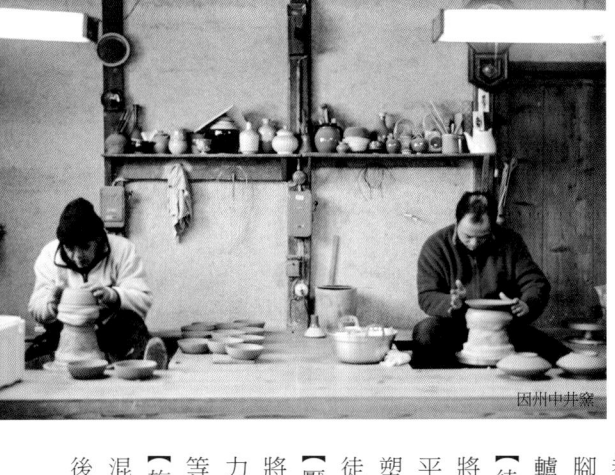

因州中井窯

■ 成形

【轆轤】

利用離心力旋轉陶土塑形。坯體乾燥到一個程度之後，放置於轆轤上以刀刃削除不需要的部分，調整形狀。熟悉之後，一次就能製作大量作品。目前幾乎都是使用電動轆轤，但是還是有人使用腳踢式或手轉式轆轤。相較於木工用轆轤，製陶用轆轤的構造簡單多了。

【徒手塑形】

將條狀陶土由下往上堆疊，使用抹刀整平凹凸不平的表面，同時也是單純以手塑形的技法統稱。「盤條法」也是一種徒手塑形。

【壓模】

將壓成片狀的陶土放置於石膏模上，用力按壓成形。適合於大量製作盤子或缽等形狀相同的器皿時使用。

【旋坯】

混合轆轤與壓模的技法。以轆轤拉坯之後，放入石膏模中敲打成形。適合大量

【注漿】

利用石膏吸水特性的技法。先製作石膏模，再倒入泥漿成形。石膏吸收泥漿中的水分後，殘留的固體會沿著石膏模成形。最適合製造土瓶或是花瓶等壺身大瓶口小的器物。

製作形狀不一的作品。

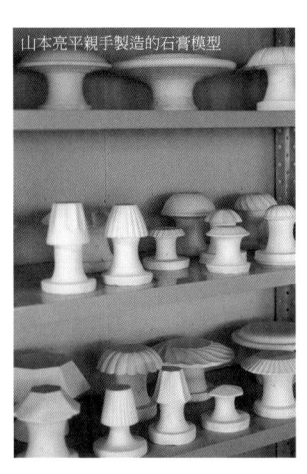

山本亮平親手製造的石膏模型

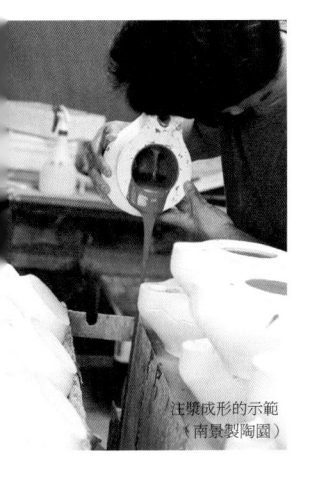

注漿成形的示範
〈南景製陶園〉

■釉下彩與釉上彩

陶瓷器的彩繪技法分為「釉下彩」與「釉上彩」兩種，在素燒後的彩繪技法的陶坯上直接彩繪稱為「釉下彩」，彩繪之後淋上釉藥再次燒製。採用釉下彩技法的器物就算使用金屬片刮其表面，彩繪也不會掉落。另一方面，「釉上彩」是在淋上釉藥燒製後的器物上彩繪，再以低溫燒製固定顏料，若燒製不夠嚴謹或是釉藥與顏料不合時，會導致彩繪脫落。有田燒與九谷燒便是屬於釉上彩，多半使用紅色、青色、黃色、紫色、綠色與金色等鮮豔的色彩。北野敏一、中田窯的彩繪是青花（釉下彩），以鈷藍顏料彩繪之後淋上透明的玻璃釉燒製而成。釉下彩的種類除了青花之外，還有釉裏紅、鐵鏽花等。釉裏紅是以含氧化銅的顏料繪製圖案後，淋上釉藥，還原（缺氧狀態下）燒製而成，特徵在於釉藥底下呈現美麗的紅色。（日本稱氧化銅的釉藥為「辰砂」）鐵鏽花則是使用含鐵的顏料繪製圖案，燒製之後呈現褐色）。在此一併簡單介紹彩繪的圖案，以中田窯的作品為例，有以小草為概念的「護生草」（中田表示這種圖案起源自波斯）；以直線排列，像是麥稈圖樣的「木賊」；橫向拉出迴旋狀的「陀螺」等等。陀螺圖案可以有轆轤輔助，只要固定筆的位置旋轉轆轤便能自動完成。相較之下，需垂直畫線的木賊就困難多了。工匠看起來似乎畫得輕鬆，其實都是長年修習的結果。除此之外，還有「桃子」與「多寶」等吉祥的圖案。大家不妨找看看，會發現其中樂趣。

■白瓷與粉引

俗話說：「陶瓷器的歷史便是追求白色的歷史。」在豐臣秀吉時代，佐賀藩藩主鍋島直茂將朝鮮陶工李參平帶回日本，便是基於對白瓷的憧憬。當時的日本人似乎以為只要帶回陶工就能做出白瓷，殊不知重點在於原料。李參平在泉山發現瓷土，可說是近乎奇蹟。愛媛的砥部燒也是利用開採磨刀石時所產生的碎屑而開始。上述是日本瓷器的歷史，而日本陶器則比瓷器更淵遠流長。自古以來為了製造白色的陶器，一代又一代的工匠嘗試了各種方法。從前的陶土精練程度不如現代，因此只好以刷子在坯體上塗抹白土，好在燒製之後呈現美麗的顏色，這就是化妝土的始源。化妝土當中又特別稱呼塗抹白土的技法為「粉引」，它也顯示了工匠為追求白色而格外付出的努力。化妝土的使用方式為陶器增添裝飾的要素。例如近年來流行的英國泥釉陶，便是在以化妝土描繪圖案。民藝的代表工藝家柏納・李奇（Bernard Leach）也是利用雙色黏土，具體描繪鳥類或魚類的圖案。此外，還有多餘的化妝土以呈現圖案的「刮剔」技法，「三島手」即為此種技法的應用，在半乾的坯體上壓印做出凹面之後塗抹化妝土，如此一來只有壓印的部分會呈現白色。

享用

茶濾　水壺　湯冷　玻璃杯　茶杯　茶杯與茶碟　湯飲

令人聯想起
搖曳河面的
美麗

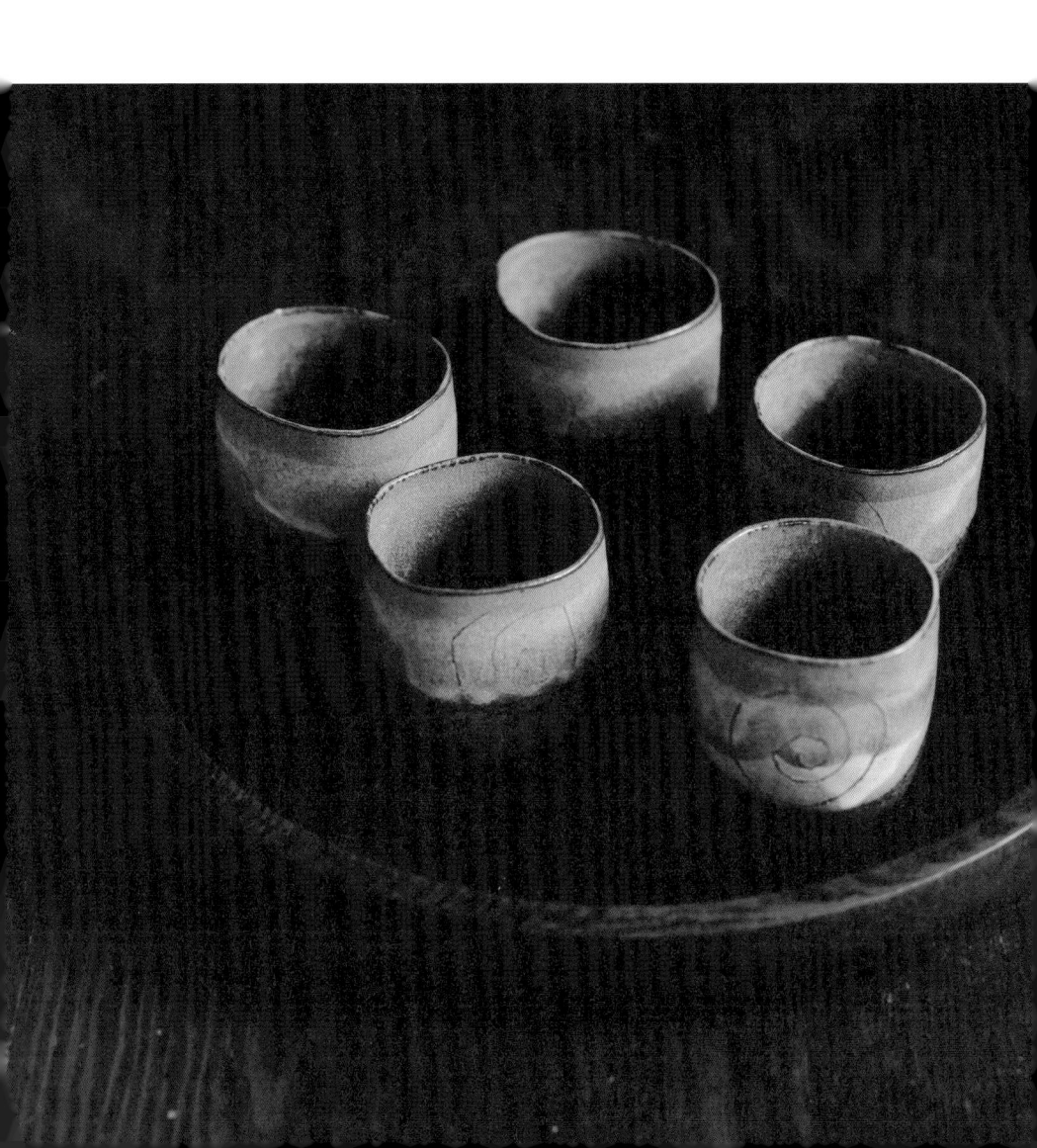

51　藤平 寧　Fujihira Yasushi

【京都】素材：土（陶土）

幾年前，我曾經拜訪藤平寧位於京都五条坂的老家。原先因為要拜訪工藝世家而有些緊張，卻在進入他們家的瞬間感受到幸福。藤平家的房子是現在絕對無法建造的現代厚重建築，威嚴感十足，令人自然收斂起心情，室內隨意擺放了藤平寧的父親伸先生與他自己的作品。在幽暗的光線當中，藤平寧的作品彷彿就是為了這個家所畫的水彩畫。

藤平寧的作品因為是徒手塑形而形狀不一，表面的圖案如同水彩暈染；具備京燒的輕巧與有深有淺的顏色，宛如穿著輕盈的和服。在視覺上帶來清涼感，映襯著料理，大獲廚師好評，甚至有餐廳指定要用藤平寧的作品，對於每天頻繁使用的店家而言，選用這種稱不上堅固耐用的餐具，需要相當的決心。藤平對此苦笑著說：「他們是敢使用我的作品的勇者。」

右頁的汲出茶杯名為「花」。除了「花」之外，還有「天空」、「夜晚」與「雨」等系列。儘管形狀不同，主題相同的器物名稱都一樣，而名稱也隱含了器物的主題。以照片中的汲出為例，藤平的作品多半圈足矮或沒有圈足；扁平再加上徒手塑形難以呈現的極薄厚度，呈現出獨特的性格。

大家也許會覺得與茶水相同色系的器物難以襯托茶色，但藤平的作品卻不然。茶水在杯中就如同在畫布上層層疊疊的水彩，更顯深度。雖然這個汲出茶杯的顏色並不像花般豔麗，卻如同花瓣一般輕盈可愛。

傳統的
量產方式

我第一次看到山本亮平的作品是在「工藝博覽會松本」*1接近閉幕的時候，大半都已銷售出去，僅剩少許作品四散於草地上，乍看之下類似骨董的仿製品，然而仔細一看卻發現其實完全不同於仿製品。那些器皿彷彿代替作者表示：「我喜歡的器物作家已經不在了，所以由我來做。」可惜的是當時只剩下展示用的非賣品，無法購買，然而我馬上重新振作精神：「那就直接去見作者好了。」我的壞習慣就是不考慮距離，馬上就想跑去找製造者。結果幾個月之後，真的有事必須去一趟博多，聯絡山本，雖然事出突然，他仍特地與妻子一同前來車站接我。當我一坐上車，他便說：「去工房之前，先去一趟泉山吧！」泉山是朝鮮陶工李參平*2發現瓷土的地方，日本瓷器的歷史便是由泉山開始。山本告訴我他最純粹的心情：「當初會在有田成立工房並非當地是知名的產地，而是想

在瓷器誕生之地創作。」

山本亮平的瓷土來自位於嬉野，採用古老製土方式的練土場，釉藥也是採用古老的灰釉。每次練土場運送瓷土來到工房時，也會順便告訴山本許多瓷器相關知識。他說：「無論是材質還是做法，只要張大眼睛與豎起耳朵，自然就會發現你所需要的知識。」每當窯場的人、原先是工匠的歐吉桑鄰居，或是目前活躍的陶藝家，他們不經意的發言化為自己的一部分時，山本亮平便會十分感謝有田這塊土地。

山本亮平使用「旋坯」技法製造器物。自行打造石膏模型，以轆轤拉坯之後放上模具敲打，就會出現如同左頁帶有溫暖氣息的作品。不焦急，仔細緩慢的做法正適合山本亮平的節奏。

53　山本亮平　Yamamoto Ryohei

【佐賀・有田】材質：土（瓷土）

誕生於
砥部星空下的人

如果知道砥部最有名的窯場梅山窯*1，應該就聽過工藤省治這個名字。他一直到退休都還不惜辛勞為砥部付出，是當地不可或缺的人物。例如砥部燒著名的「唐草」等圖案，都是由工藤設計、讓所有工匠皆能描繪的結果。工藤省治其實出身岩手，並不是砥部人，原本立志當畫家，後來慢慢對陶瓷器產生興趣，於是轉換跑道成為陶藝家。在一次寫信給小山富士夫*2的契機之下，被介紹來到砥部，進入梅山窯，一九七四年成立個人工房「春秋窯」，同時進行梅山窯與個人工房的工作，成為日本工藝界的旗手。紮實的技藝以及具有個人魅力，使得工藤省治成為當地的領袖人物。

左頁的汲出茶杯是春秋窯長期生產的商品之一，格外映襯茶水的顏色，沉穩、令人放鬆。比一般的汲出茶杯尺寸稍大，但對於喜歡大口喝茶的我而言大小剛好，工藤笑著說：「我的個頭並不高

大，但是作品總是越做越大。」他一邊說邊拿出工藝界友人所贈送的李朝器皿，儘管釉藥、轆轤拉出的線條與工藤省治的作品不同，直徑與高度卻幾乎相同，他開心地告訴我作品與異國器皿的關聯：

「這種杯子在韓國大概是用來喝酒，不過也做成這個尺寸就代表好拿吧！」

工藤只要聽到人手不足便會進入梅山窯的工房拿起筆作畫，比任何人都知道持續作畫的重要。工藤太太也表示：「他一天到晚都在工作，看來是真的很喜歡陶瓷器吧！」他今天也在砥部悠哉的氣氛當中，一邊突破自己，一邊協助製作吧！

55　工藤省治　Kudo Shoji

【愛媛・砥部】材質：土（瓷土）

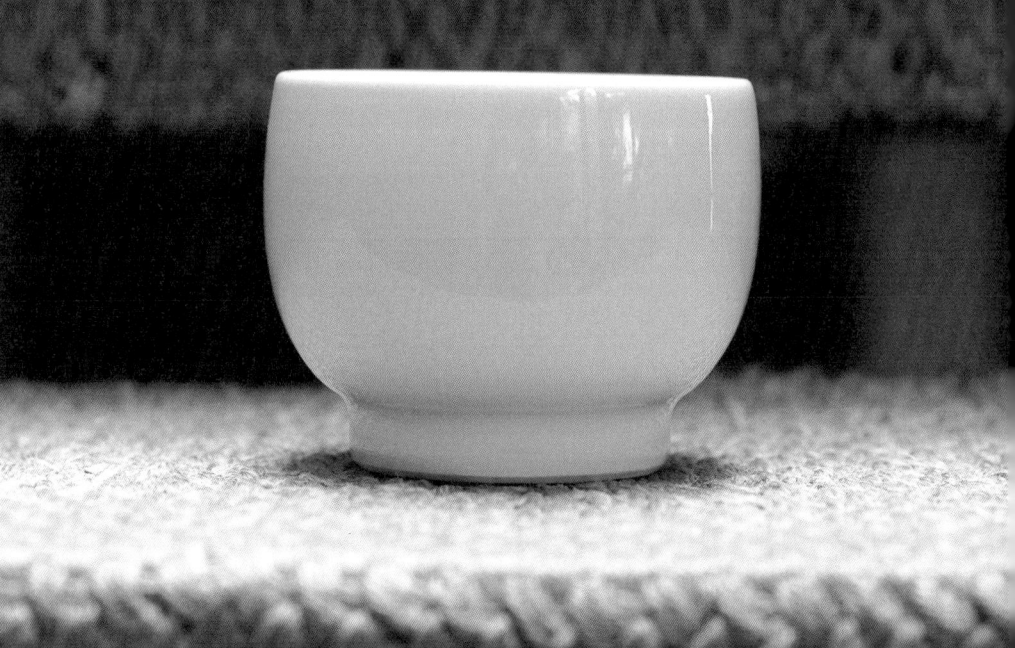

相信自己，
持續創作

有尊敬的對象令人羨慕；能毫不迷惘也令人羨慕。岸野寬有一陣子因找不到工匠與創作者之間的平衡而相當迷惘，現在已經完全走出迷霧，我可以在他身上看到一種持續創作自己所相信的作品時才有的堅強。

第一次遇到岸野寬時，他遞給我印有優美文字的名片，那是他的父親，也是水墨畫家岸野魯直*1的作品。他遞出名片，驕傲地說：「我很尊敬父親。」

岸野寬當初立志成為陶藝家，拜伊賀土樂窯的當家，同時也是父親的好友森雅武*2為師，在土樂窯工作十幾年之後才自立門戶。岸野雖有過人的背景，卻不自甘於好運氣，嚴以律己。例如左頁的器物，豐盈的釉藥不僅觸感舒適，照顧起來也十分輕鬆，這是他多次改良、不斷前往實驗室研究的成果。岸野雖是個意志堅定的人，卻也願意認真傾聽並接受使用者或是門市人員的意見。

岸野直到現在還是使用腳踢式轆轤，燒柴窯，這個時代究竟還有多少人能像他一樣不仰賴電力或瓦斯呢？他不追求效率，認為「腳踢轆轤比起電動轆轤更符合自己的速度，用木柴才能燒出滿意的作品」，並非刻意選擇要用複雜的技巧或是繞遠路。最近他開始打造可以凸顯伊賀土質的穴窯，相信一定會出現連他本人都驚訝的作品。

＊1 岸野魯直（1938-），除了水墨畫之外，也繪製粉彩畫。

＊2 福森雅武（1944-），伊賀代表的窯場「土樂窯」第七代當家，本身也是
 陶藝家，著有與飲食、花道相關的書籍。

57　　岸野　寬　Kishino Kan

【三重‧伊賀】材質：土（陶土）

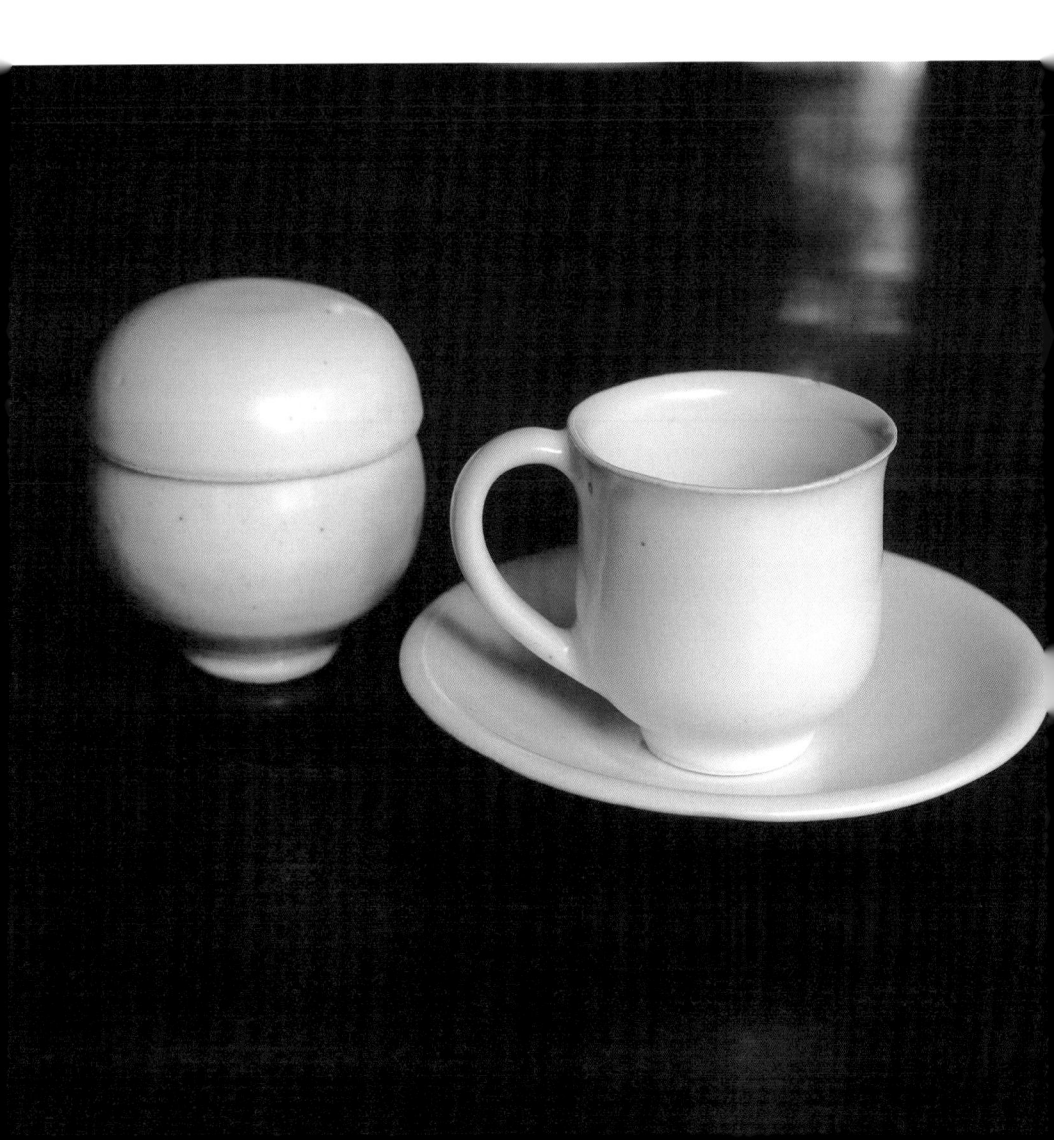

青花茶杯

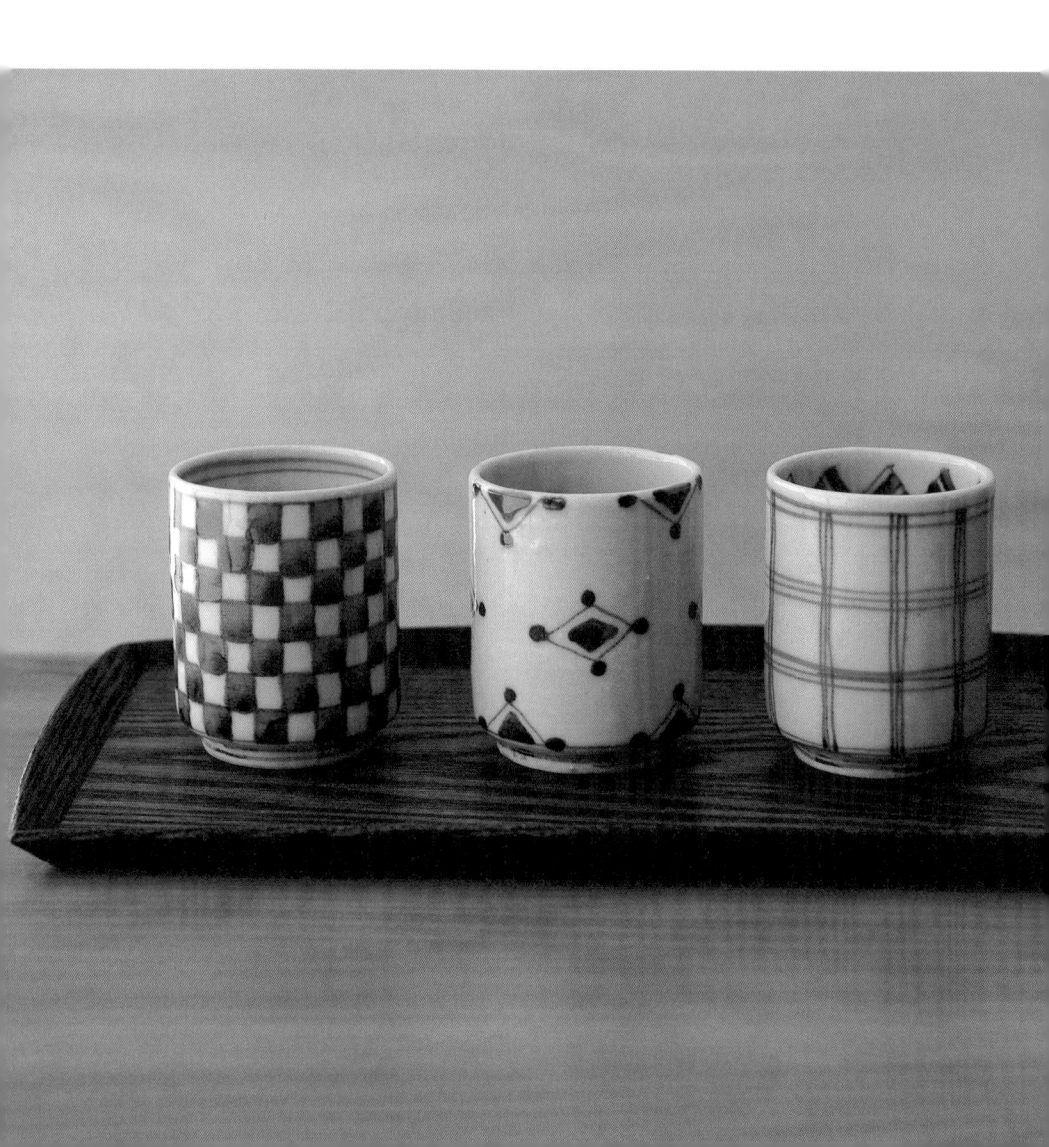

＊1 九古青窯，位於石川縣的製陶工廠。

＊2 越前燒，福井縣陶瓷器的總稱。是以含有玻璃質的獨特陶土高溫燒製而成。

59　犀之音窯・北野敏一

Sainonegama・Kitano Bin-ichi

【石川・九古】材質：土（瓷土）

造訪北野敏一的工房時，發現有好幾張寫著毛筆字的報紙，仔細一看發現每張報紙都是股票指數的頁面。北野說：「股票指數的頁面沒有照片，正好適合練字或練畫。」

對於製作日常生活器物的工匠而言，與其說是繪畫，更像是在畫圖案。畢竟成品是用於日常生活的器物，不需要繪畫的裝飾。

北野敏一會連續一個月以轆轤製造坯體，之後再進行彩繪與燒製，之後又回到轆轤。一開始先從右頁中的茶杯等長年生產的商品著手，等到習慣轆轤的速度之後才著手創作形狀特殊或是大型的作品。彩繪時也是一樣，先在報紙上試畫幾次，上手之後再開始正式作業，一開始先從單純的幾何圖形著手，然後慢慢改畫動物等有機物的圖案。具有特色的陶土也是自行調配，因為北野的老家與他哥哥經營製作越前燒＊2的窯場，從陶土開始製造也是很理所當然的事。由於北野是一人工房，因此總是照著自己的速度在走，每一件作品都能感受到他的自由自在與輕鬆。

自稱當初沒有多想便邁向陶藝之路的北野敏一總是讓人摸不清他到底是謙虛還是在講玩笑話，老是無法直指核心，例如他說「當初進入九谷青窯＊1是因為薪水很好」、「我笨手笨腳的，所以只能做一些準備工作與跑業務」，實在不知道這些話到底有幾分真。

北野的繪畫魅力十足，例如滑稽的貓咪、彷彿即將振翅飛翔的鳥兒與桃子等吉祥花紋，就連木賊圖案當中筆直的線條在他筆下都富含活力，然而本人卻淡然地認為：「那不是繪畫，只是圖案。」對於一天下來得反覆繪製相同模樣數十、數百次

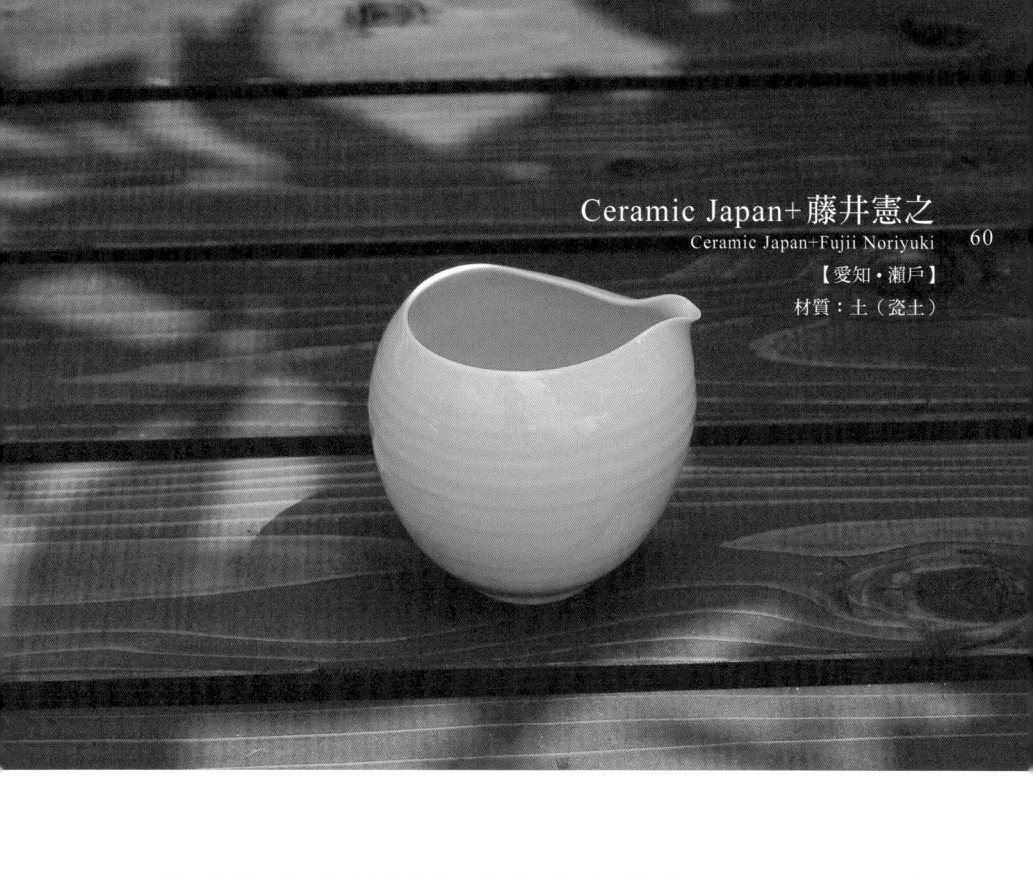

Ceramic Japan+藤井憲之
Ceramic Japan+Fujii Noriyuki

【愛知・瀬戸】
材質：土（瓷土）

矢志成為日本第一

獨立創作者都是自行完成所有工序，分工合作的產地則是仰賴製作人的品味。

Ceramic Japan 的杉浦社長在受到第一次北歐設計風潮*1的洗禮之後，成立 Ceramic Japan，生產設計性強的餐具。

當時製造餐具的公司當中只有白山陶器*2重視設計。杉浦社長為了「迎頭趕上白山陶器，成為日本最佳餐具製造商」，因而將公司命名為「Ceramic Japan」他自己也笑說：「我給公司取了一個了不得的名字。」白山陶器是以巨星級的設計師森正洋*3為中心，建構設計商品的陣容，Ceramic Japan 至今依舊與多位陶藝家、產品設計師聯手打造兼具品質與設計性的商品。

某天，我聽說個人陶藝家藤井憲之

61

為 Ceramic Japan 設計商品，感到有些
意外。右頁照片是藤井憲之製造的湯冷
（茶海），手工才能做到的輕薄與具有生
命力的形狀真的能以模具量產再現嗎？
果真見了本頁照片的量產品便可得到解
答。我半開玩笑地說：「要是這樣的作品
也能量產的話，根本不需要藤井自己來
創作了。」量產的原型作品是藤井反覆摸
索出來修正的結果，這正是陶藝家發揮
本領的地方。釉藥則是工廠成功完成近
乎原作的顏色。

可惜的是現在瀨戶也因為不景氣的影
響，許多工廠不得不關閉。杉浦社長表
示：「雖然瀨戶的工廠越來越少，但是我
們今後會擴大範圍到全日本，尋找瀨戶
以外的工廠合作，繼續創造優良商品。」
希望 Ceramic Japan 今後也能和技術與陶
藝家並駕齊驅的工廠繼續努力。

反映個性的漆器

關心日本工藝的人應該都知道漆界的巨匠角偉三郎在二〇〇六年驟然離世。熟悉角偉三郎作品及其人者莫不為此驚訝，也為他的早逝落淚。目前角有伊漆工房由偉三郎之子有伊繼承。角有伊原本在愛知縣從事陶藝工作，二〇〇四年回到老家繼承角漆工房，他說：「雖然我接受父親指導的時間不長，但在製作之中，慢慢理解他的理念。記得有一次我專心地研磨漆器時，父親提醒我：『太用力了。』他似乎是看到我正在磨去漆器重要的部分。又有一次我正在清除灰塵，然而父親又告訴我說：『那是好灰塵，不要清掉。』一般製作漆器時都會將灰塵清理乾淨，但透過這件事情可以感受到父親想要告訴我不要死守規則，而是視事物的本質來判斷。」

角漆工房只使用欅木。欅木的氣泡多，必須反覆補平與塗抹的作業，是讓工匠大傷腦筋的材質，然而角有伊覺得欅木沉甸甸的重量感與質感充滿魅力，

因此堅持使用父親也愛用的欅木。許多工房都採用轆轤迅速而平均地上漆，角漆工房則是以手與漆對話，一寸一寸地輕柔研磨。左頁的「不倒翁椀」是將二十年前發表的「壺椀」去掉圈足、放大尺寸的作品，同時也是展現偉三郎晚年氣度的作品之一。具備獨特深度的紅色是偉三郎與上塗漆師一同反覆嘗試的成果，現在也是由同一位上塗漆師負責上漆。這是在專業分工的輪島地區，才得以憑藉彼此的信賴關係而成就的作品。每個漆椀都是獨一無二的，實際看到作品可以直接感受角漆工房的堅持。

角有伊年輕又富有創造力，當他說：「從漆器可以看出人的個性」時，我著實嚇了一跳。據說看到送回來修理的漆器，可以看出使用者的個性。漆塗抹於器物之上也依舊具有生命，經年累月使用下會沾染使用者的氣息。

63　角漆工房　Kadourushikubo

【石川・輪島】材質：木材（欅）+漆

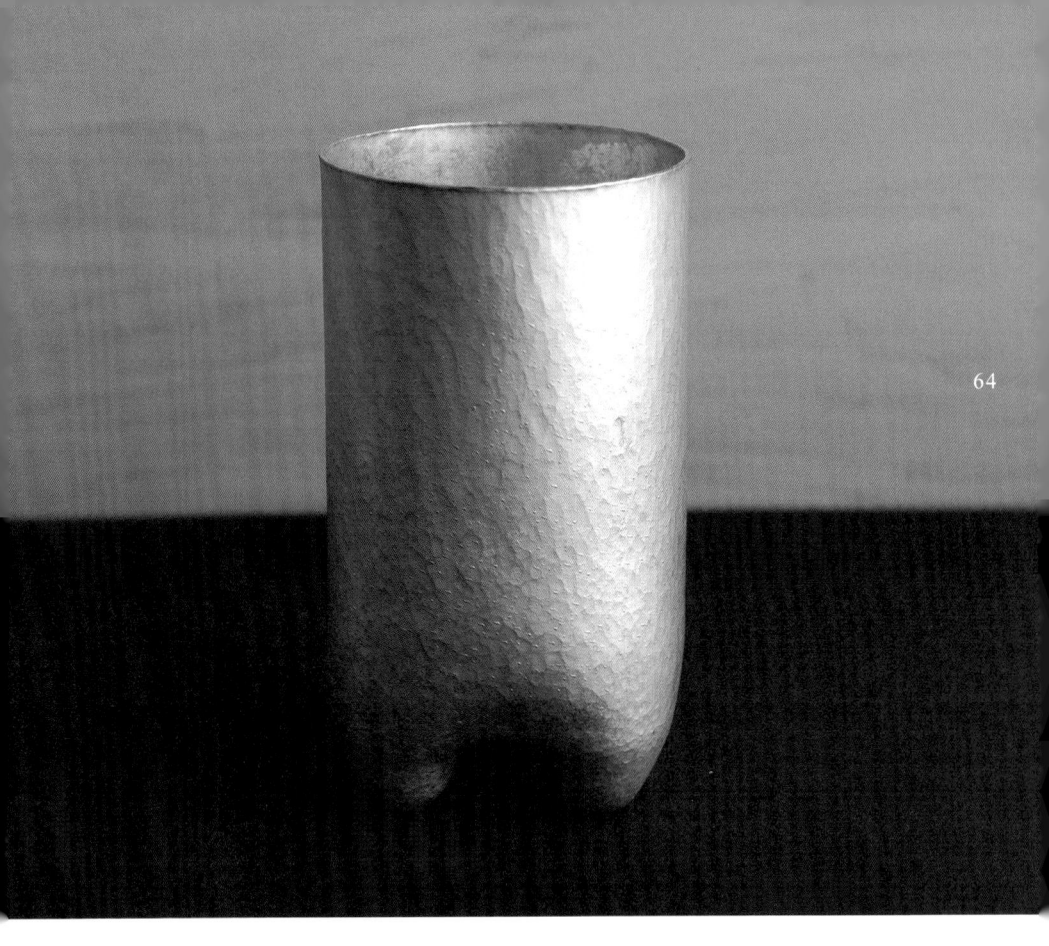

大器之中
生細緻

「鍛敲」是一種金屬加工技法，因為不會用在其他材質上，很難說明。簡而言之是將一塊金屬板敲打加壓塑形，成為立體物的技法。敲打延伸會產生皺褶，加壓則能吸收皺褶並產生立體，可以試著想像一片鋁板打造成雪平鍋的樣子，可能比較容易了解。

山田瑞子在大學時代主修金屬雕刻，研究所時代則鑽研金屬鍛造，現在交替使用這兩種不同技法創作，不僅活躍於日本，也將舞台延伸到海外。她的每一項作品都大器且獨特，活用鍛造金屬技術的珠寶如同雕刻般具有立體感，似乎宣示著：「我不是用來襯托的配件」，連帶使配戴者也莫名地變得氣勢十足。

65　山田瑞子　Yamada Mizuko

【東京】
杯子的材質：金屬（銅底鍍銀）
水壺與茶濾的材質：金屬（銀）

照片中的器物宛如擺在桌上的雕刻，三足鼎立的銅杯有種向人撒嬌的可愛神情；茶濾是細緻作業下所誕生的成品，上面的小洞都是手工打孔，令人聯想到精緻的珠寶，綻放如同寶石的光輝。「對金屬板敲打、加壓的作業很有趣。」

山田瑞子曾留學英國，銀製餐具是當地生活的一部分，在日本卻還是很少見，她希望能讓金屬餐具更貼近日本人的生活，例如用鍍銀的杯子裝冷飲，讓肌膚感受沁心的冰涼與舒適柔和的觸感，杯子表面附著的水滴也能帶來清涼的視覺感受。山田的作品是「在金屬板上輕巧而有節奏地敲打塑形」，細緻的敲打痕跡予人大器之中隱含纖細優雅的印象。

說到玻璃，大家第一個想到的都是工藝家在空中吹製玻璃的豪邁模樣。吹製玻璃是以金屬吹管沾取融化的玻璃膏，朝吹管吹氣使得玻璃膨脹的技法。最後完工的步驟根據作者不同，處理方式也各異，例如安土是玻璃成形之後，立即從吹管上取下玻璃，撫平玻璃與管子接觸的部分即算大功告成。但是一般的作者習慣保留管子的痕跡，靜待玻璃冷卻後再進行磨底形成透明晶亮的玻璃，反射光線。當中也有像艸田正樹非常重視磨底這道程序的創作者。

不吹的吹製玻璃（艸田正樹，P.72）

製作玻璃作品時不可缺少的道具是報紙。報紙摺疊之後，沾水濡濕，可以用來抵住玻璃，邊旋轉邊調整形狀。這種作法十分好用，幾乎所有工房都是利用濕報紙。濕報紙因含水分，一接觸灼熱的玻璃，馬上便會冒出水蒸氣，因此事先得在報紙上剪洞以利水蒸氣排出，就不會直接噴到臉和手上。此外，也有工房以碗型的鐵製道具代替報紙。

玻璃的加工方式除了吹製玻璃之外，還有將玻璃粉或玻璃碎塊倒入石膏模型再加熱的石膏模鑄造法、加熱玻璃板的平板融合法與使用噴燈的實心塑造等等。此外，冷卻後的玻璃上進行二次加工時，則有應用於江戶切子玻璃上的切割法、雕刻法與噴砂法。切割法與雕刻法都是利用旋轉的圓形刀片加工，只是使

手吹玻璃所製成的法蘭絨布咖啡過濾器（小泉硝子製作所，P.95）

用刀片的方法不同；噴砂是在玻璃上噴上沙子，玻璃表層因而產生霧面。

關於技法 3　金屬

大家還記得化學課學的元素記號嗎？

「氫、氦、鋰、鈹……」

我到現在都還記得背到最後出現金與鉑等熟悉的元素時，稍微鬆了一口氣的心情。一般餐具多半使用銅、銀、鐵、錫與鋁；合金則多為黃銅、不鏽鋼與鎳銀。這些雖然統稱為「金屬」，性質卻大不相同，必須以各自適合的方式加工，在

倒入灼熱的鐵漿（小笠原鑄造所，P.90）

此向大家介紹三種金屬加工法。

■鍛造

如同字面所示，是以敲打的方式加工，多半用於銀與銅。山田瑞子、水野正美與坂野友紀都是採用鍛造法製造器物。一般認為金屬敲打後只會延展，其實也可以藉由敲打壓縮。那好比我們打開包裹物品的布疋時，布料會形成皺褶，鍛敲可用槌子在鐵砧上敲打，吸收與壓縮多餘的部分（但是厚度會增加）。許多創作者便是為金屬乍看之下堅硬、但其實也有柔軟的一面之特性所吸引。傳統工藝當中，新潟的銅製鎚起急須便是以冷鍛（壓縮）的技法聞名。

■鑄造

指金屬加熱融化之後，倒入模型成形的技法，如本書中提到的南部鐵器協同組合

敲打以壓縮金屬（山田瑞子，P.64）

的茶壺、小笠原陸兆的鐵壺與大阪錫器的茶罐均是採用此技法。柔軟的錫器還必須加上以磨削機削切的步驟。錫器的模子是以石膏、土或金屬製成，鐵器則是以砂模鑄造。製造鐵壺的砂模在鑄造完成後便摔破不用，外行人可能會覺得可惜，然而這卻是不讓砂模佔空間的合理做法。大量製造鍋墊等商品時，會先以製模機製造鋁模，根據需求製造所需數量的砂模，這項工程稱為「開模」。原本空曠的工房一下便擺滿幾十甚至幾百個砂模，依序倒入灼熱鐵漿的樣子十分壯觀。

鑄造鐵壺的方式有前述的量產模型與根據需求以特製模型鑄造兩種。特製模型稱為「木模」，模樣像將成品輪廓剖半，是室。

鐵壺工廠的一大財產。這種作法無法在此詳述，有興趣的人可以去位於水澤江刺車站前的「奧州市傳統產業會館熔鐵爐之館」參觀。日本製造傳統鐵壺的主要產地為岩手縣與山形縣，兩者製造方式略有差異。（南部鐵器，盛岡、水澤一帶）

以磨削機削切錫（大阪錫器，P.84）

■金屬雕刻

利用鑿子雕刻或是雕刻之後鑲入其他金屬的「鑲嵌」都屬於此種技法，說是珠寶的加工方式，大家可能比較容易想像。相較於鑄造與鍛造，金屬雕刻多半是在小房間裡作業，所使用的工具多半細緻，類似牙醫的研磨工具，與其他金屬加工的工房截然不同。有些工藝家會製作蠟模，或是使用化學藥品產生化學變化，增添色彩。金屬雕刻的工作室簡直就是實驗室。

日常用的杯子

當我詢問安土忠久要如何前往工房時，他說：「你跟計程車司機說：『上野平的安土』，或是說『啤酒工廠安土』就可以了，我弟弟在隔壁釀造在地啤酒。」

「上野平」是安土忠久的祖父來到此地時的地名，現在已經不存在於地址之中，然而當地依舊使用這個名稱。我到了當地，才發現那裡的地形正如其名，一間玻璃工房孤伶伶地建在可以俯視高山市城區的小丘上。

一般玻璃的製造過程都是師傅與助手兩人合作，安土忠久卻非常有效率地自己一個人完全所有工序，他一邊背對著我工作邊說：「在杯子上做得再多，飲料喝起來也不會特別好喝啊！」他的作品不是「glass」，而是「cup」＊。相較於正式場合使用的「glass」，「cup」是用來毫不在意地大口暢飲。安土忠久的作品明顯地屬於「cup」（照片左方）。許多在日常生活中經常使用安土忠久作品的客人

會造訪他的個展，不時有人會問：「這真的是同一個系列嗎？」但是形狀不一正是作品可愛的地方，客人也欣然接受因製作者當下的心情而略為不同的形狀。

安土忠久的兒子草多也在做杯子（照片右方），但他說自己並未向父親拜師學藝，而是自行反覆練習，又參考其他玻璃工藝家的窯，終於在第五年打造出屬於自己的窯。他開朗地表示：「三年前開始覺得窯場與技術進步得差不多，認為自己或許也能走這條路。」他們雖然關係緊密卻不互相干涉，這是父子倆共同的態度。

光是站在旁邊看他們工作，就已一身汗。看完一連串的作業流程之後，用這杯子大口灌下的冷茶真如醍醐灌頂，不用說，隔壁工廠現釀的啤酒也是格外美味。

69　安土忠久、安土草多

Azuchi Tadahisa • Azuchi Sota

【岐阜・高山】材質：玻璃

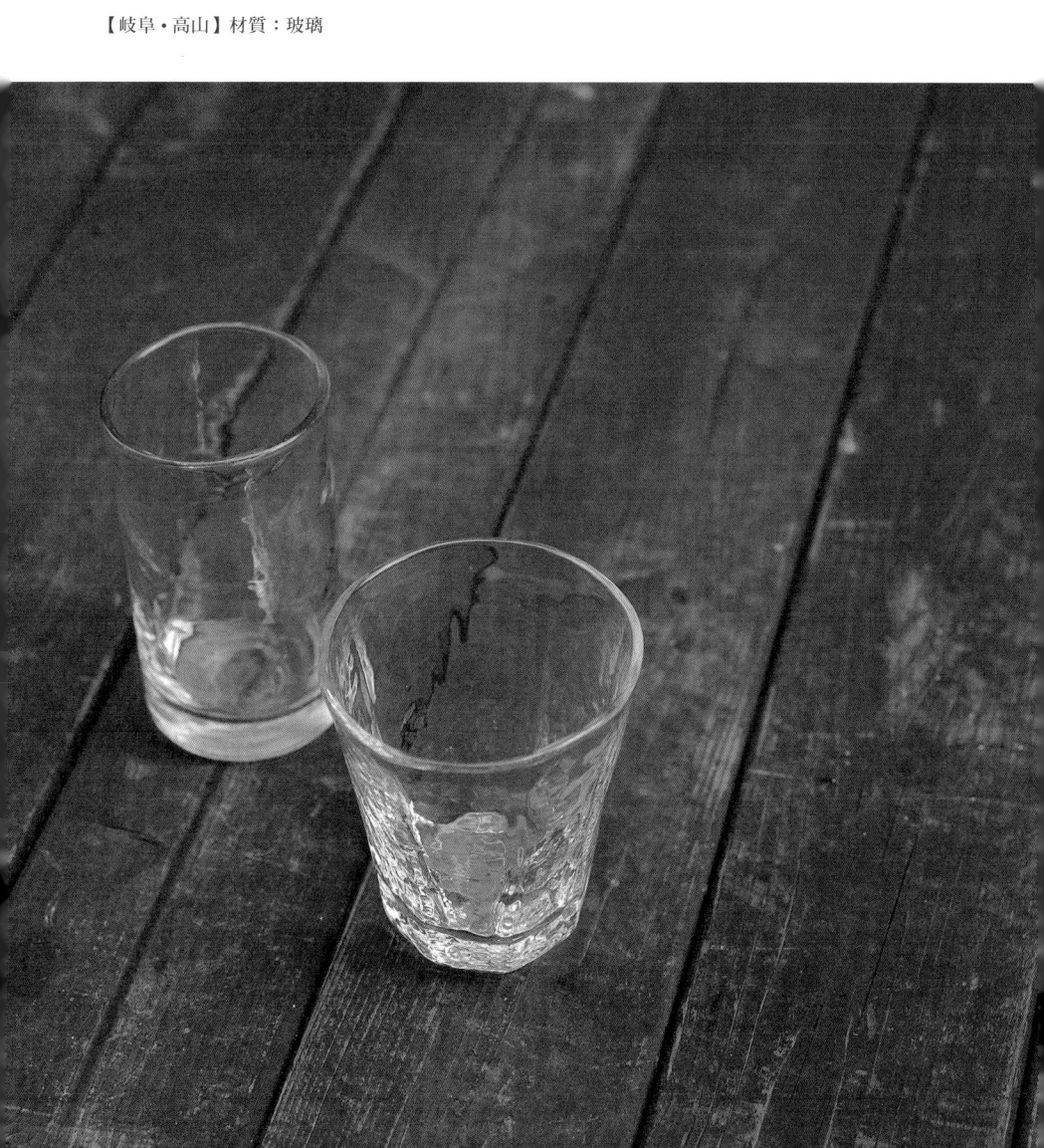

一代傳一代的
設計

十多年前，我買了一個非常喜歡的杯子，因為實在是太好用了，從此無法改用其他杯子，那正是淡島玻璃製品。

杯緣的厚度與弧度十分剛好；帶有手感的質地，不易滑落；厚實的底部具備凹洞，使得杯子可以安穩放置於桌面，不像一般的玻璃用起來令人危危顫顫。我原先不知道這是誰的作品，直到某天翻閱展覽的目錄才赫然發現目錄中刊載了這個杯子，後來才有機會與淡島雅吉的女兒奈奈女士見面。

淡島雅吉先在玻璃工廠工作了一陣子之後，成立了「淡島 Design Glass」。除了生產這個玻璃杯系列之外，也與一群值得信賴的工匠一同打造玻璃的花器、抹茶碗與藝術品等，建構出他獨特的玻璃世界，活躍於工藝與設計界。從擺設於私人藝廊的肖像照，可以看出他是位英氣昂然的時髦紳士，一九七九年離開人世之後，他的作品依舊吸引了許多

人。世界級的花藝大師丹尼爾·奧斯特（Daniel Ost）在野口勇*1所設計的草月會館辦展時，便是使用淡島的花器。三位藝術家的個性都十分強烈，展覽卻和諧而不衝突。淡島的藝術創作屬於「動」，而工匠以模具吹製的作品則是屬於「靜」。

現在奈奈女士仍透過策展與經營私人藝廊，守護並持續將淡島雅吉的創作與玻璃商品介紹給世人。不久前奈奈女士開心地打電話告訴我：「藝廊接下來要舉辦以飲食為題的玻璃展。」「飲食」是由奈奈女士的兒子、投身料理世界的淡島執所負責。淡島雅吉所製造的玻璃杯、花器與燈罩，搭配淡島執所烹飪的料理與優雅的奈奈女士親自服務，我非常期待祖孫三代通力合作所打造的展覽。

＊1 野口勇（1904-88）雕刻家。除了石頭雕塑之外，運用和紙的燈具「AKARI」
　　也十分有名。

71　淡島雅吉
Awashima Masakichi

【東京】材質：玻璃

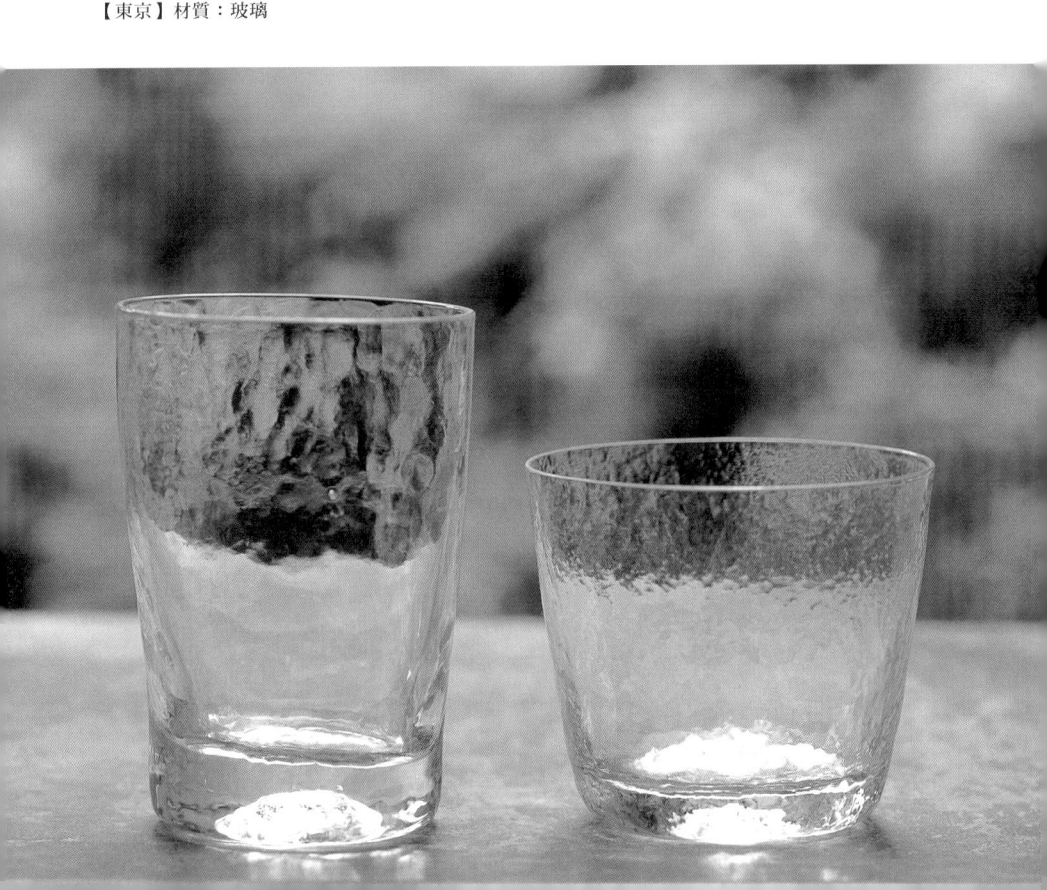

不吹的
吹製玻璃

有次我曾在某間藝廊看到一名女子站在艸田正樹的玻璃杯前，一時之間動也不動，宛如對玻璃杯一見鍾情。

艸田正樹所做的玻璃杯，就算是同一個系列，弧度與角度也不盡相同，這些並排成列的玻璃杯，彷彿說著：「請依自己的喜好挑選。」每一個杯子不僅僅是杯子，背後各自帶有故事。

艸田正樹使用稱為「針吹」（Pin Blow）的技法製造玻璃杯。這種技法與一般的吹製玻璃一樣使用桿子，但是並非一般中空的桿子。首先以桿子沾取融化的玻璃膏，以針（Pin）在玻璃上戳刺小洞。然後在小洞處覆蓋沾水濕濕的報紙，水蒸氣便會從小洞進到玻璃之中，這也是

73　艸田正樹　Kusada Masaki

【石川・金澤】材質：玻璃

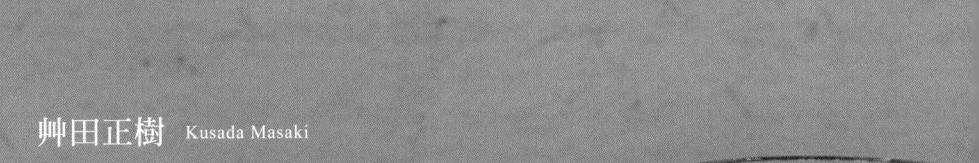

一種吹製玻璃的吹製（Blow）作業。艸田正樹刻意選擇這種技法盡可能減少人為因素，不碰觸，只旋轉。玻璃在旋轉的過程中會逐漸變寬變大，看起來就像是在甩去一切多餘的部分。依沾取玻璃的分量、開洞的大小、旋轉的速度與角度的不同，而變化成盤子、缽與杯子等器皿的形狀。旋轉桿子的時間最多十五分鐘，接下來則要花上近一個小時來研磨器皿的底部。研磨後，玻璃會更加光亮。艸田正樹以前練過弓道＊1，接受過瞬間集中注意力的訓練，難怪可以採用這種技法。這種玻璃在製造過程中就連創作者都無法碰觸，是一種誕生於無為、無心之中的作品。

艸田正樹之前為了育兒而休息兩年，再回來工作之後覺得：「以前會想要將玻璃削到極薄，但是自從有小孩之後，已不想要在玻璃上做這麼多工，即使它歪了、斜了也可以接受，因此現在作品的形狀變化比之前更大。」因此創作者的人生經驗更加豐富，今後創造出來的杯子也更加吸引人吧！

如跳舞般輕盈

彼得・艾比的玻璃杯具有不可思議的質感，也可以說是空氣感，宛如時光倒流的懷舊感，玻璃中有氣泡卻又不顯得土氣，淡淡的顏色更添深度。

彼得原先是活躍於美國的玻璃工藝家，結婚之後移居日本。他在瀨戶成立工房一陣子之後，最近與妻子一同搬到富山，成立新的工房。迷你的城鎮位於廣大悠然的景色當中，附近住了對外國人充滿好奇心的老人。春天時後方神社的櫻花盛開，水田中的綠意也隨季節變化而逐漸加深。彼得的新家是木造的古建築，正適合這城鎮的景色。他告訴我：「現在我得抽空整理房子，也想與小寶寶玩，還要打造新工房，有好多事情都在等著我。」每一項都是彼得喜歡的工作，在在都讓他開心得不得了。工房裡的窯蓋好之前，他都是去跟人家借窯來製作。「好久沒有做杯子，這陣子終於可以做了，真的很高興。」彼得自然地將當時一掃鬱悶的心情化為語言。我問他心中理想的杯子是什麼，他馬上拿出一個底部破裂還貼了膠帶的杯子，想也不想地直說：「我因為太想做出這種杯子而一直把它放在身邊，一不小心就撞倒掉到地上了。」

如果得反覆加熱以調整杯子的形狀，便無法完成左頁的薄玻璃杯。彼得為了讓作業能夠一氣呵成，集中注意力，緊緊全身神經，反覆進行這些緊張的工作，久而久之自然技術就會提升。他說：「我喜歡和助手一同工作的節奏，就像在跳舞一樣。」注意力與跳舞，我似乎也明白了那些帶有些許緊張氣息的玻璃杯為何同時也具備輕盈感。

75　彼得・艾比　Peter Ivy

【富山】材質：玻璃

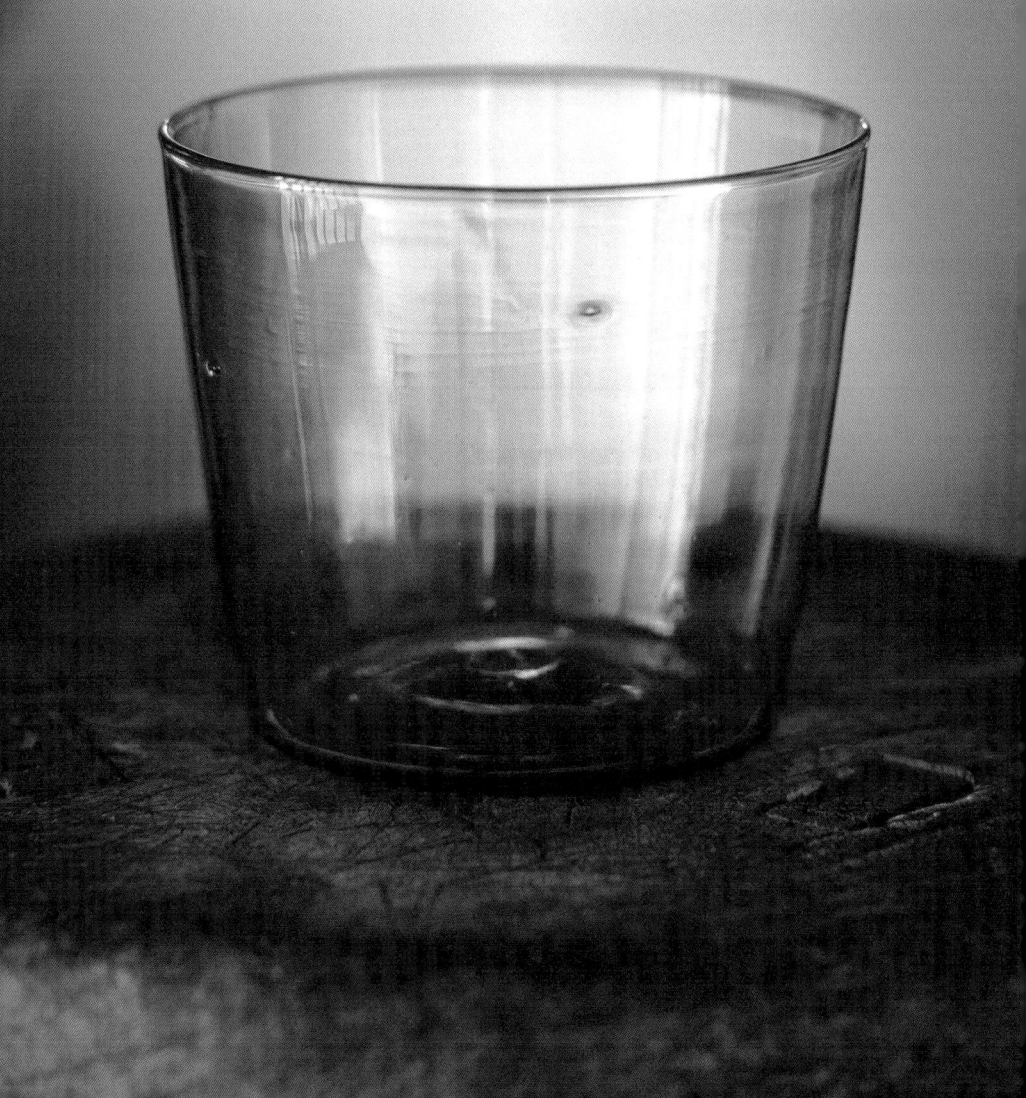

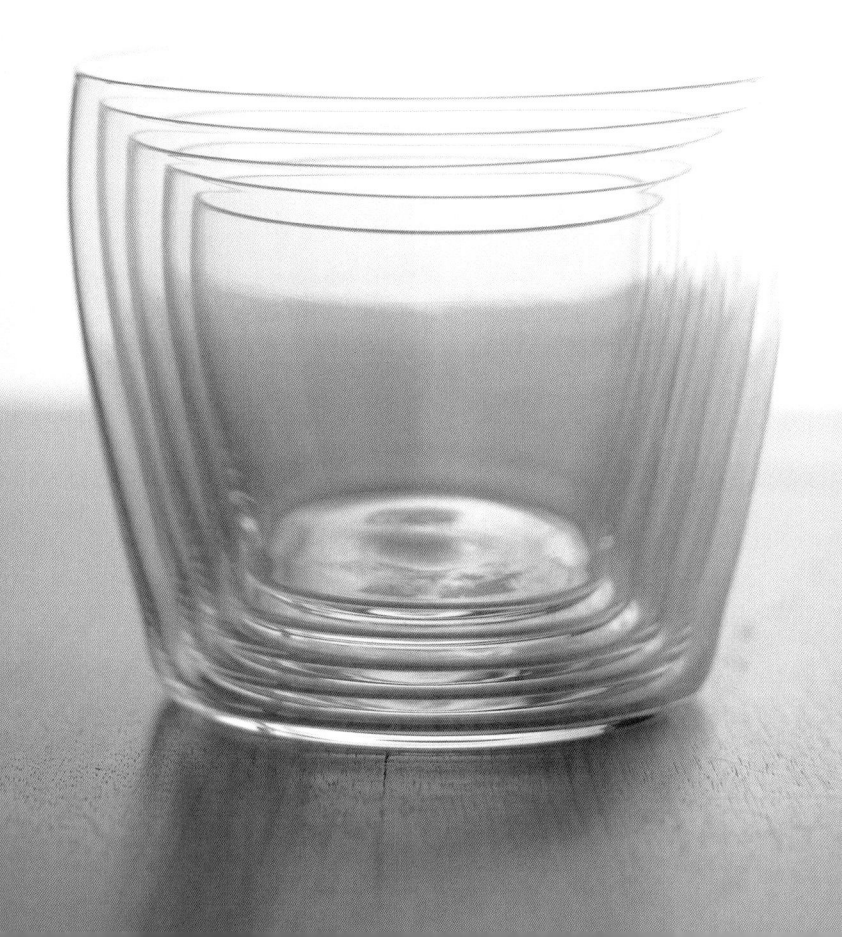

【東京】材質：玻璃

成功者經常把「活用人脈也是一種才能」掛在嘴邊，能夠讓人動起來也是成功的重要因素之一吧！成功這個字眼感覺很俗氣，但是「讓大家都開心」正是木村硝子店所秉持的經營態度。

木村硝子店是創業即將滿百年的業務用餐具製造商，但是對於該公司沒有基本瞭解便前去參觀的人，或許會感到失望。公司裡除了展示空間與辦公室之外，就只有倉庫，他們並沒有自家的工廠。即使如此，仍舊能成為眾多餐廳、酒吧等餐飲業者信賴與喜愛的品牌，只要用過木村硝子店的玻璃杯，就會喜歡上這個被業界稱為「木村的玻璃杯」，雖然除了部分系列之外，幾乎全都是沒有花樣的透明玻璃杯。木村硝子店沒有自己的工廠，不過附近多的是製作模具、吹製玻璃、雕花的專業技術人員，長年以來，都靠著這些工匠的協助而支撐著。光是吹製玻璃這一項工序，就可分為擅長製造薄玻璃的或是製造高腳杯的工廠

等等，木村硝子店掌握各家的特點，分派合適的工作。展示空間中擺設的成品雖出自不同工廠，卻不會讓人覺得不協調。

右頁的玻璃杯出自丹麥設計師透拉・烏爾普（Tora Urup）之手。早期她為了製陶而住在常滑，透過友人的介紹而認識她的木村武史社長，對她的作品一見鍾情，拜託她幫忙設計自家的商品。我看過透拉・烏爾普女士在北歐的作品，雖然與她為木村硝子店設計的作品不同，卻還是具備她的風格。原來只要是相同的設計師，即使是不同產品還是能找出共通點。右頁的作品雖是出自烏爾普之手，卻也明顯代表木村硝子店的特色，這便是木村硝子店發揮企劃能力，活用人脈所製造出來的優秀商品。優秀的商品需要設計、製造與企劃力，這款玻璃杯正是三者取得平衡的作品。

器物與鉛的關係

江戶時代後期到明治時代這段期間，日本人將破損的陶瓷器修繕後再拿出來販售，當時主要的修繕方式是「漆繼」與「燒繼」。「漆繼」是混合漆、米粒與木材粉末做為修補材料；「燒繼」則是利用主要成分為鉛的「白玉粉」（編按：一種無色、含鉛、熔點低的玻璃粉末）將碎片黏貼之後，再次放進窯中，以七百五十度左右的溫度重新燒製。後者會導致氧化鉛的含量高達百分之八十。當時的人應該不知道鉛的含量如此危險的修補方式，簡直是拿命去換修理好的陶瓷器。然而瓷器價格高昂，全新的商品與修繕後的二手貨價錢有如天壤之別。愈是危險的東西愈是美麗，例如瓷器釉上彩的黃色、紅色與漆器的紅色只要加了鉛，顏色便會異常美麗。玻璃也是一樣，水晶玻璃基本上含有百分之二十四以上的含鉛量，有些廠商甚至會加到百分之五十。含鉛量愈高的玻璃，裁切後反射的光芒愈是美麗。水晶玻璃之所以具備獨特的重量感與高雅氣質，含鉛也是其中一項因素。水晶玻璃即使做成杯子也毋須擔心會有鉛釋出滲入液體之中，只是製造過程中所排放的含鉛廢料，對環境依舊會造成傷害，因此歐洲與日本目前已漸漸不使用鉛。用於陶瓷器的「鉛釉」是含有鉛化合物矽酸鉛的釉藥。根據日本的食品衛生法規定，在上市前必須事先接受檢查，確定在使用時不會釋出鉛（是否可能進入人體），始得銷售。

膨脹係數

說到砂鍋、鐵壺與漆器的保養，不是三言兩語可以解決，又是要煮粥，又是要煮茶葉，又是要培養水垢膜，又不可以淋熱水，就算是經常出現於日常生活的陶器一開始也最好「先用洗米水煮過」。說來還真是不簡單。相較之下，玻璃就輕鬆多了，買回來馬上就能用，使用時也不需要特別注意。基本上只要是有常識的人，就不會拿熱水往玻璃杯裡倒，也不會將玻璃放進微波爐裡加熱，大家也都知道「玻璃易碎」，使用時一定會小心。自從制定了產品責任法之後，到處都是多餘的注意事項。偶爾看到玻璃杯上貼著「請勿掉落」的標籤，令人不禁為了過度的使用說明而失笑。雖然沒有其他材質禁止，但我還是親身體驗過把「冰塊」放入玻璃器皿中而導致碎裂的悲劇。原來我是在剛以溫水洗過的玻璃缽中放入冰塊——對待玻璃製品的大忌，結果導致高價的玻璃水果缽因此破裂。由於溫水而膨脹的玻璃因冰塊導致溫度急速下降，於是發出悲鳴而破裂了。無論是玻璃還是其他材質，工藝創作者常會提到「膨脹係數」這個字。陶土與釉藥的膨脹係數若不相同，會導致陶器

玻璃。

在燒製過程中龜裂；耐熱玻璃之所以倒入溫水也不會破裂，原因在於是由膨脹係數低的結構組成。各家廠商的玻璃杯，由於成分結構不同，膨脹係數與熔點也隨之相異，因此無法回收。但是玻璃瓶因為僅有數家廠商生產，容易分類，才得以回收。

最近市面上出現由回收螢光燈管製造的玻璃，也是因為螢光燈廠商僅有兩家公司。這種回收玻璃已經完全清除有毒物質，即使做成餐具也可安心使用。松德硝子株式會社的「e-glass」便是日本第一家受到環保標章認定的螢光燈管再生玻璃。

易碎的玻璃
不破的玻璃

習慣處理「易碎物」之後，自然清楚包裝時的訣竅。例如玻璃杯在沒有填充物

的情況下搬運，會導致玻璃杯無法承受來自橫向的衝擊而破碎，若是有填充物，便能吸收衝擊而不易破碎。觀察包裝方式即可發現是素人還是專家。例如專家明白「杯子之間若留下空間，就容易撞破」，因此會盡力填滿舊報紙與緩衝包材；反觀素人不清楚該放多少緩衝材，也無法想像會受到多大的撞擊，於是箱子裡沒裝滿就封箱，以車子等搬運時，因玻璃杯被零散地裝在箱中，容易滾動，因此容易破碎。包裝盤子時，專家會知道要「依序縱向排列便不易打破」，這也是考量來自外部的衝擊而想出的對策。

另一方面，也有所謂「不易破碎的玻璃」，例如電燈泡。渾圓的外形可以徹底分散力量，意外地不怕撞擊。以前我曾想要在電燈泡上鑽個洞當花器來使用，卻怎麼也無法辦到，那也是我第一次體會到球狀玻璃竟然如此難以打破，連思考「如何鑽洞才顯得美」的空間也

沒有。用鐵鎚敲一定會碎成一地，改用螺絲起子卻無論怎麼戳都毫髮無傷，相當頑固。我戰戰兢兢地敲打一會兒，敵人依舊不動如山，正當我認為「燈泡真的打不破！」時，螺絲起子突然像雛鳥啄破蛋殼般鑿出缺口。雖然勉強將燈泡加工成花器，過程之艱難使我不想挑戰第二次，畢竟要如此費力打破它也不是什麼令人開心的事情。

配件

茶壺

鐵壺

咖啡滴濾器

保溫瓶

鍋墊

茶罐

茶托

糖罐

小碟子

湯匙

水野正美　82
Mizuno Masami
【愛知・名古屋】
材質：金屬（銅）

重疊之美

水野正美的工房是一棟日本古民宅，從名古屋車站搭乘二十分鐘的地下鐵即可抵達氣氛悠閒的工房所在地。因為鍛造金屬的製造過程會產生噪音，工房大都設在深山或工業區。水野說他運氣好，遇到好房東，讓他得以在饒富風情又有大院子的房子裡工作。上午的工作告一段落，水野習慣回家一趟，烹煮妻子與自己兩人的午餐。他覺得料理與鍛造金屬一樣都是在「製造」，因此做飯能為他帶來靈感。烹調時使用自製的壺具、深鍋與平底鍋等鍋具，只要感到哪裡不對勁，就算已經定形了也會再進行改造，並不堅持最初的形狀。

「這些東西因為是手工的，無論怎麼用，壞了都可以再修理。」照片中是累積了無數手工敲打作業而成形的茶壺，連續的敲打痕跡之中水野的自信隱約可見。

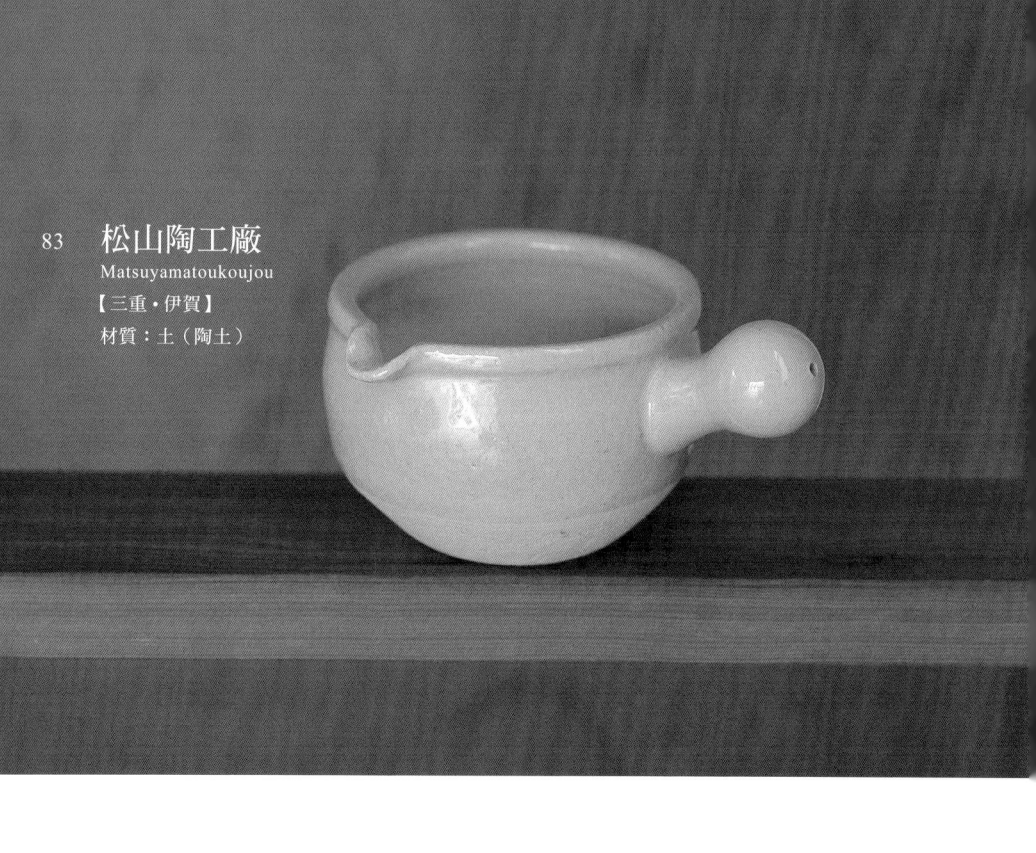

83　松山陶工廠
Matsuyamatoukoujou
【三重‧伊賀】
材質：土（陶土）

產地背後的努力

產地有所謂「看不見的工廠」：接單生產的工廠由於沒有自己的品牌，因此世人「無法看見」，不過現在情況已經改變。也許是以往為了訂單而成天趕工的工廠現在終於有了餘力，開始想要嘗試生產原創商品，這樣的工廠已愈來愈多。位於三重縣的窯業專門實驗場＊1鼓勵專營代工的工廠自行開發商品，指導各家工廠發展有特色的設計，照片中的「暖鍋」就是其中一項成品。這是從松山陶工廠擅長的雪平鍋所延伸的作品，渾圓的形狀、短短圓圓的把手與柔和的配色，完全擺脫雪平鍋的土氣。這個鍋子利用傳統的伊賀砂鍋土製成，適合長時間加熱、保溫，拿來熱牛奶等很好用。

覺得「用砂鍋需要勇氣」的人可以先嘗試使用這個小鍋子，感受陶器獨特的包容力。

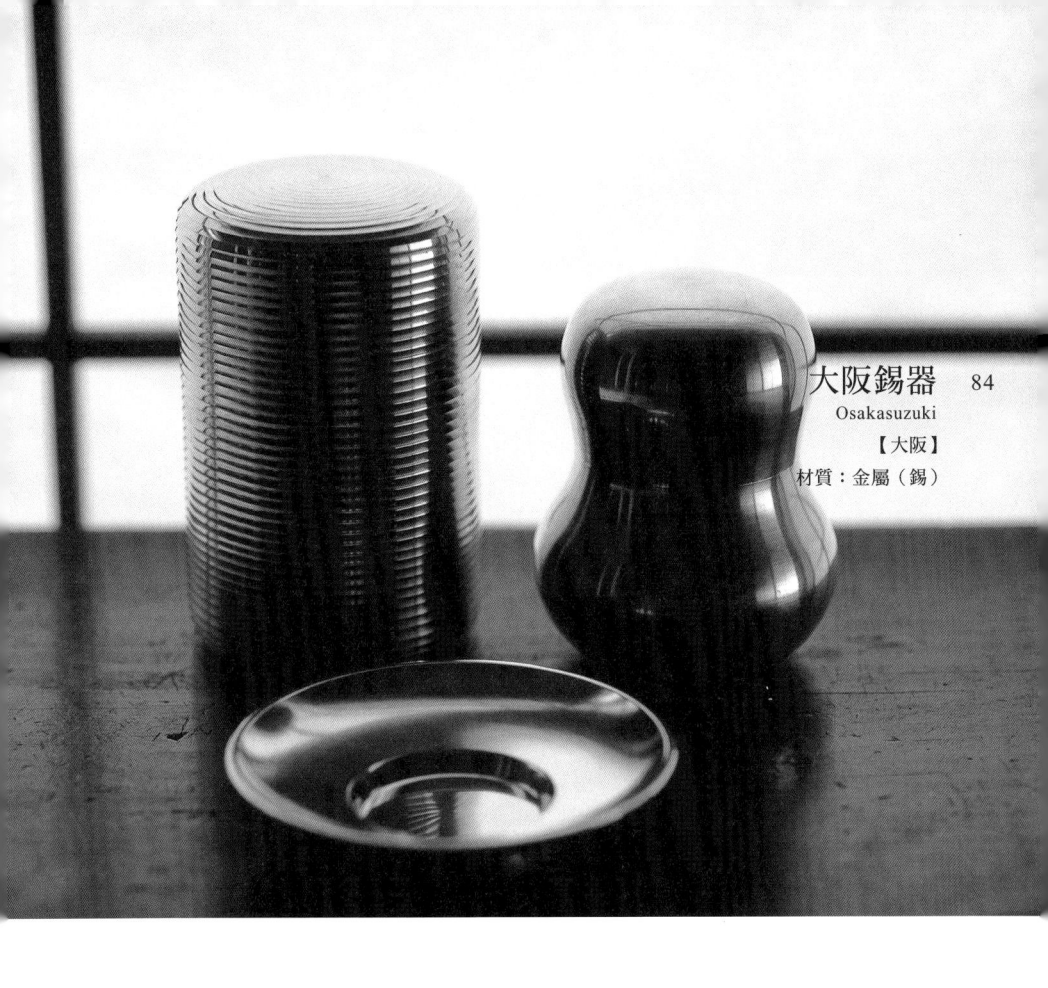

切削而成的錫製茶罐

說到「切削金屬」可能會讓人嚇一跳，但是錫因為熔點很低，可以像切削木材般以磨削機加工。以模具鑄造成形的錫製茶罐、茶托一碰到磨削機，便可咻咻咻地輕鬆切削。藉由拋光輪旋轉的力量打造出來的形狀非常純粹，呈現出原始的美感，跟腳踏式縫紉機一樣以腳踏控制轉速的磨削機切削出來的碎屑也非常美麗。自從有了磨削機可以製造相同的形狀，讓生產效率有飛躍性的進步，也是人類偉大的發明之一。

這個茶罐就算想馬上蓋起來也無法蓋上。把蓋子放在罐子上，空氣便會從蓋子與罐子之間狹窄的空隙緩緩流出。利用蓋子自身的重量緩緩下降，下降時擠出罐中的空氣，罐子與蓋子之間的縫隙是由工匠根據長年的經驗來判斷。緩緩下降的蓋子彷彿在對使用者說：「請慢慢享用。」

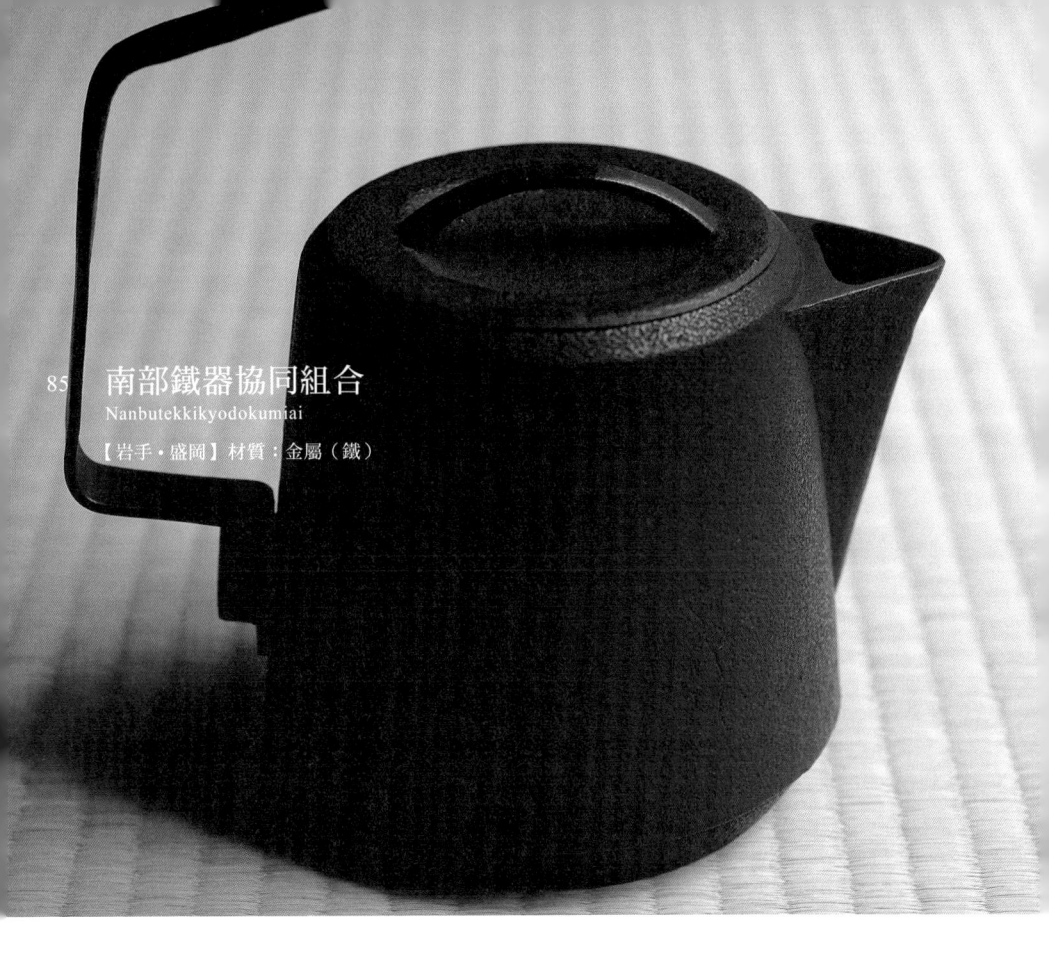

【岩手・盛岡】材質：金屬（鐵）

鐵壺的新形狀

鐵是傳統的材質，具備傳統的作法與形式。「傳統」是產地的強項，然而有時也會形成束縛，令人無法擺脫既有的觀念。在鐵器的世界中，霰花紋是代表性的裝飾，也是展現技術的一大重點。

照片中的簡單造形在產地的工匠眼中，嚴格說來不算「鐵壺」，工業技術中心提出這個設計的時候，工廠一時之間無法理解，但是在對消費者展示時大獲好評，許多人表示：「終於找到想要的鐵壺了。」

這個新茶壺名為「Kettle」，設計的概念是要讓現代人了解傳統工藝的優點，設計師在設計時，往往忽略了材質與使用的便利性，「Kettle」這樣的材質與造形搭配卻沒有任何衝突感，這是唯有熟悉產地的技術中心設計師才能辦到的。南部鐵器特有的質感為這俐落的造形注入許多柔和。

匙屋 Sajiya　　86

【東京】材質：木＋漆

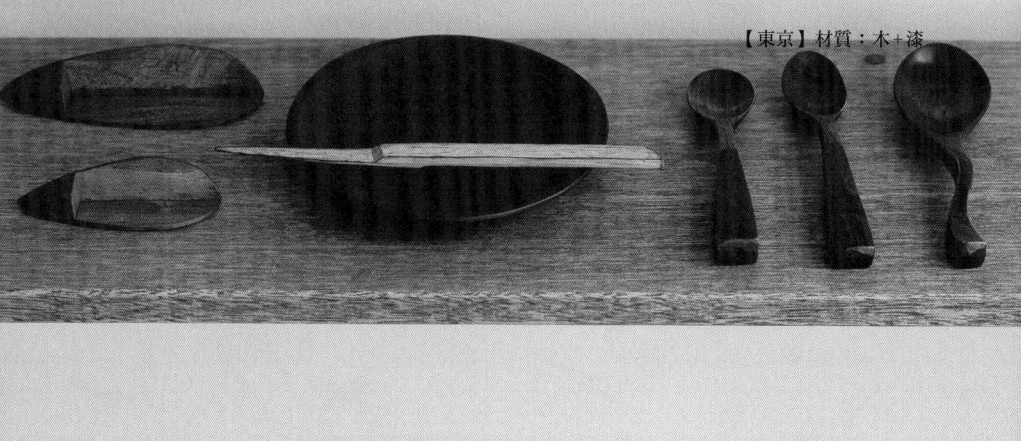

隨意的湯匙

匙屋的網頁上明言：「本店不提供網路販售，請實際來店挑選。」由於每把湯匙的胎體、木紋、顏色與弧度各有微妙的不同，因此希望使用的人實際觀賞、觸摸與感受後挑選。以前我曾在展覽會上使用匙屋的湯匙品嚐優格，過去我從未如此用心使用一把湯匙，那次的經驗讓我重新認識到湯匙原來是有如此包容力的器具。一把一把以手工削製，最後還塗上一層漆的湯匙，讓接觸它的舌頭與手非常舒服，那觸感與塑膠、不鏽鋼製品完全不同。細長葉片型的茶匙＊1用起來像是以紙片舀起藥粉，舀起茶葉放入急須茶壺時完全不會掉落，令我不禁拍手叫好。

我本來以為匙屋夫妻想專注於創作，沒想到夫妻倆居然把工房搬到國立車站附近，同時還經營起店面。今後也將有許多湯匙，在這個人與人、人與物相逢的地方誕生。

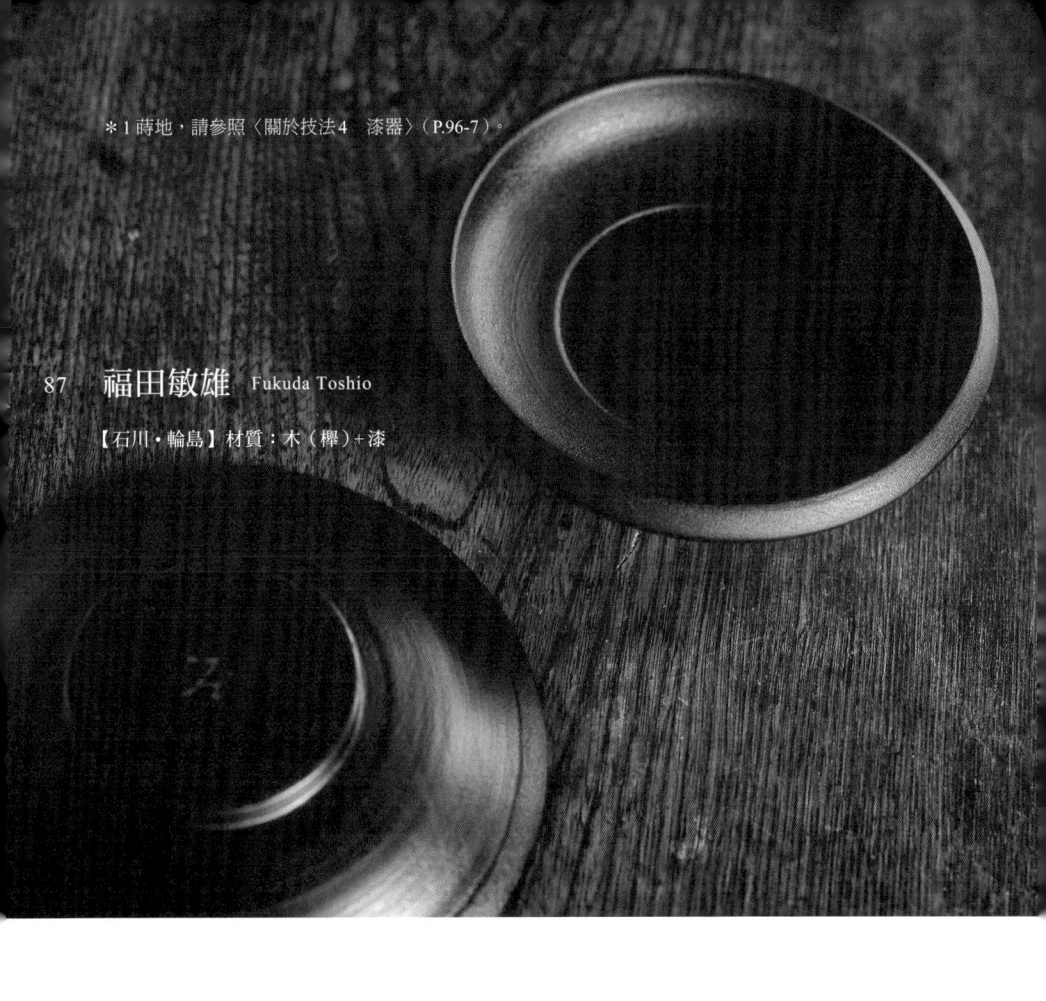

＊1 蒔地，請參照〈關於技法4　漆器〉（P.96-7）。

87　**福田敏雄**　Fukuda Toshio

【石川・輪島】材質：木（櫸）+漆

配角的重點是堅固

茶托是為了不讓手碰觸到湯飲茶杯粗糙底部的道具，一般不會單獨使用，同時也是表現對客人的禮貌，多是髹漆，具光滑的表面，但是實際使用之後就會發現很容易留下傷痕，客人拿起與放下茶杯的時候也必須特別小心。照片中的茶托也是髹漆處理，表面卻有粗糙的手感，這是一種名為「蒔地」*1的技法，特徵為表面堅硬，牢固美觀，客人與主人都可以安心使用。

福田敏雄是會站在使用者角度思考的工藝家之一。使用漆的蒔地技法必須進行麻煩的研磨作業，完成一個作品相當費時費工，但是他仍不辭辛勞地努力髹漆，為的是想要製造在日常也能輕鬆使用的漆器，這樣的心意也透過他的作品傳達出來。用心製造的工藝家，自然能獲得使用者深厚的信賴。

敲 敲 敲

坂野友紀是在學生時代跨入金工之路，本來學木工的她改走金工之後，便一路這樣持續敲打過來。看著她揮動纖細的手不斷敲打的模樣似乎非常吃力，本人卻一點也不在乎。「敲打金屬可隨意調整形狀，還滿適合我這種不拘小節的個性。」聽到她這麼說，腦中便會浮現理化課介紹的分子構造延展圖，只要坂野隊長一聲令下，黃銅或銅分子等部下便會在工作台上逐漸散開。她認為自然的柔和弧度是最好用的形狀，最後以蜜蠟處理才能保持素材原有的質感，以最貼近原樣的方式來使用。即使是原本給人冷硬印象的金屬，在她的巧手下延伸擴張，改頭換面成為適合現代生活的道具。

坂野曾經找我商量一件有趣的事情：「很多人都曾摔破急須的蓋子，我想做做看那種壺蓋與土瓶的把手。」恰巧我手邊有兩個摔破蓋子的寶瓶與粉引急須，於

是便把兩個壺都交給她。過了一陣，她送回加了黃銅蓋子的茶壺，雖然壺身與壺蓋的材質不同，卻絲毫不覺奇怪，可見她應該是為了配合老舊的陶瓷器用盡心思打造這壺蓋，霧面的消光處理使這蓋子有種沉穩的氣息。

坂野友紀說自己不知何時就已深深沉迷在金工之中，最近又買了熔接機，作品的發展性也隨之擴大。「金屬可以熔接、可以敲打伸展，讓我覺得有無限的可能，即使創作過程是不斷重複相同的動作也非常開心，一點都不會厭倦。」從坂野的話中可以發現她對金屬有滿滿的愛。拿起她精心打造的小茶匙，想必即使是素未謀面的消費者也能感受到她的溫柔。

89　坂野友紀　Sakano Yuki

【東京】材質：金屬（黃銅、鎳銀）

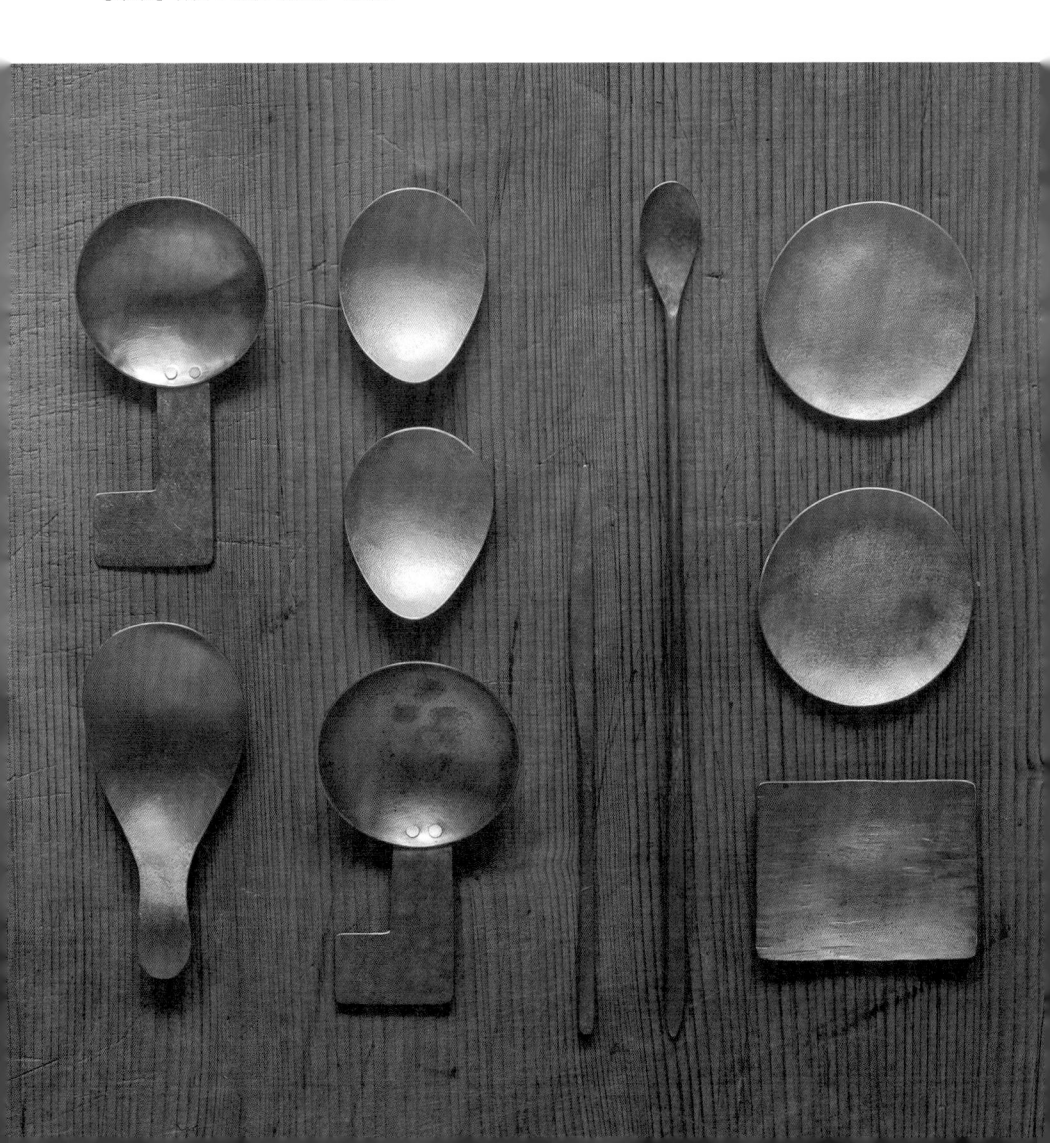

90

真正的
工藝家

雖然我們以「工藝家」一詞統稱投身工藝創作的人，但每位工藝家的創作理念與投入的程度千差萬別。不變的是，他們都是站在製作的第一線以及熟知製作方法的人，另外還有比起工匠師傅更喜歡與人討論，也許是工藝家的特性。乍看之下沉默寡言的小笠原陸兆正是如此，無論是水澤地區的歷史、鐵的特性或是從事工藝所應有的態度等等，透過知識與經驗兩者兼具的小笠原之口，每一項說明都飽含淵博的知識，引人入勝。

小笠原陸兆的作品非常具有藝術性，不僅是照片中的鍋墊，就連鍋子、文具看起來都像一幅畫。我問他這樣的藝術品味是如何培養的，他說：「除了我身為小笠原鑄造所的第二代之外，想不出其他理由。」勉強要說的話，應該是因為

小笠原陸兆
Ogasawara Rikucho

【岩手‧水沢】

素材：金屬（鐵）

「時代」所然吧！小笠原開始投身工藝之時，正是工藝的全盛時期，當時全日本各領域的工藝家想必是互相切磋琢磨，美感日益提升。

先是設計、製作石膏模型、根據修改後的原型翻製砂模，最後才開始鑄造。這些需要消耗大量體力與精神的鑄造作業，至今依然是與一群夥伴共同進行。

看小笠原輕輕鬆鬆地以勺子撈起熔化的鐵，倒進模子中，然而那一勺灼熱的熔鐵少說也有十公斤，其實根本不可能是輕輕鬆鬆的。

每次參觀之後，小笠原太太總會勤勞地端出她自己醃的醬菜、以小笠原的平底鍋煎的火腿蛋、鐵板烤過的烤飯糰招待我們。欣賞小笠原家的器物經過長期使用有了自己的顏色，便會心想：「希望我的器物有一天也能用出這種顏色。」工藝家一貫的方針是「設計、製造與使用」，而小笠原正是體現這種哲學的真正工藝家。

【神奈川】材質：玻璃

獲得獨一無二的作品

照片中的器物是以玻璃鑄造法所製成。這種技法簡而言之就是「把粉狀、粒狀或塊狀的玻璃加熱之後重新鑄造」，說起來簡單，其實手續非常繁複。首先得以黏土製作模具，再以黏土模製造石膏模，接下來以熔爐熔化玻璃粉與玻璃粒，倒入模具之後等待冷卻，待玻璃降至常溫之後，打破石膏模取出成品再仔細研磨……，這一連串的步驟每做一個便要重複一次。

加藤尚子的每一件作品總讓人覺得有故事，也許是因為她把這種技法視為一種玻璃雕刻吧！例如照片右方的抽屜是為了拿來放肉桂而做的。肉桂的焦糖色澤與盒子的水綠色兩相對比，反射在透明玻璃上顯得特別美麗。左邊的小碟子看起來是黑色，透光一看會發現原來是深紫色，這兩件都是藝術家唯有在當下才能完成的獨特作品，因為這樣的樂趣而迷戀上加藤作品的人不計其數。

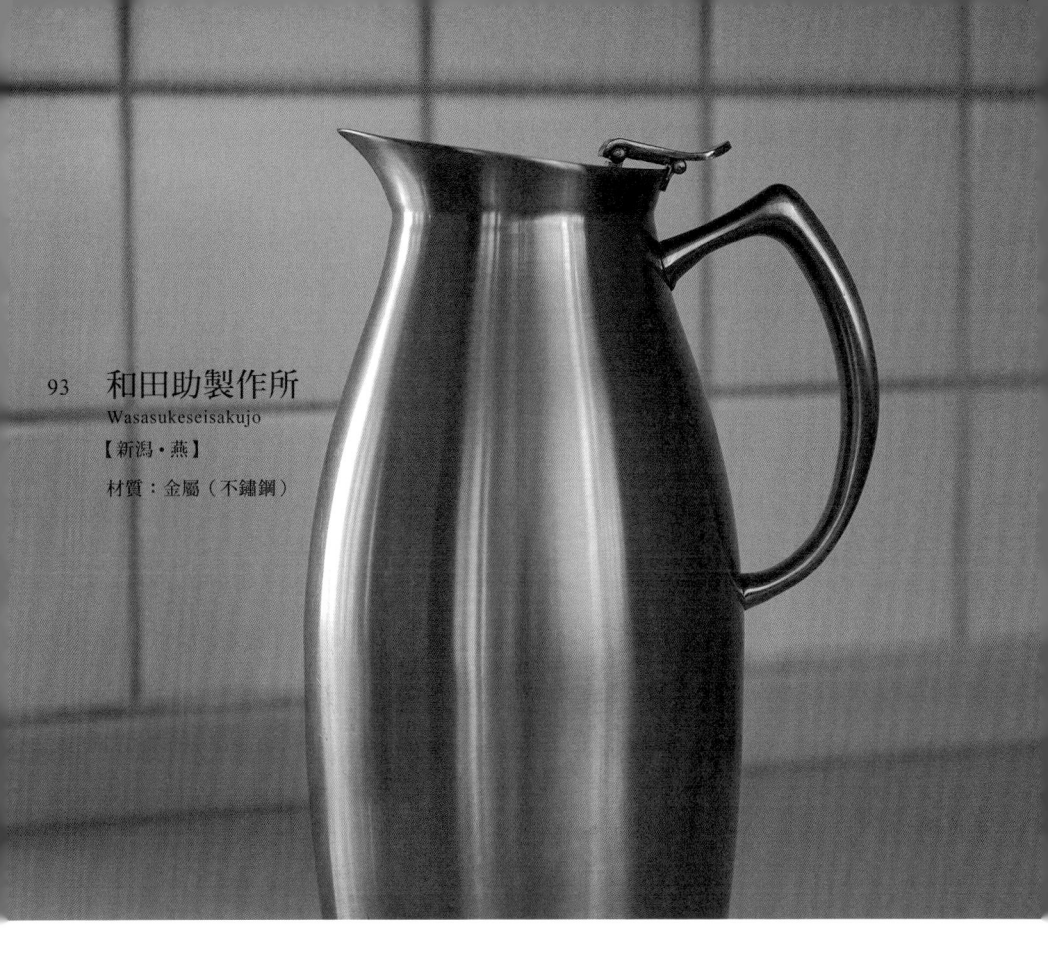

93　和田助製作所
Wasasukeseisakujo
【新潟・燕】

材質：金屬（不鏽鋼）

專業的志氣

這款修長的茶壺是具有保溫效果的雙重構造，價格雖然有些昂貴，但是優美的形狀、堅固的材質與份量在在都難以取代，讓我無論如何也不願放手，買了一個回家。它的製造地也是日本最有名的不鏽鋼產地燕三条。和田助製作所不僅製造這款茶壺，同時也生產許多飯店與餐廳用的器具。打開他們的目錄，簡直是走進餐飲專業的世界，所有在餐廳看過卻不知道叫什麼名字的器具，在目錄上全都找得到名字，令人不禁心生感動。光是雙重構造的保溫壺就有九種，而且每一款的蓋子構造都還不盡相同。我詢問和田社長，為何有這麼多種類時，他明快地解釋道：「每當客戶要求『想要新的形狀』或是『希望能夠改良蓋子』時，便會有新商品誕生。」金屬模具的開模費非常高昂，他們卻能毫無畏懼地持續創造新商品，從這款大茶壺便可看出該公司的大器，那是一種回應專業需求的志氣。

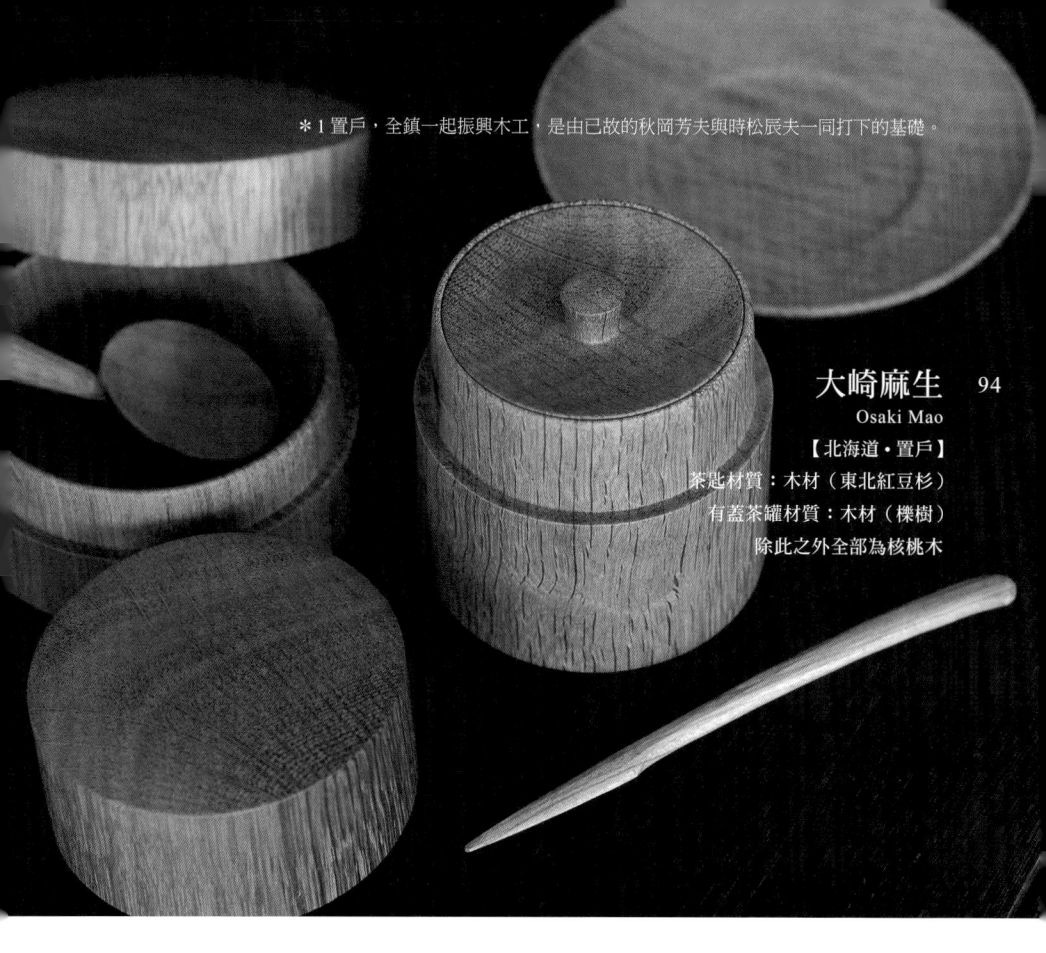

＊1 置戶，全鎮一起振興木工，是由已故的秋岡芳夫與時松辰夫一同打下的基礎。

大崎麻生　94
Osaki Mao
【北海道・置戶】
茶匙材質：木材（東北紅豆杉）
有蓋茶罐材質：木材（櫟樹）
除此之外全部為核桃木

代表作者的茶罐

每次傳真給大崎麻生，便會收到以可愛的字體仔細作答的回覆。大崎麻生的作品與他的字一樣，小巧精緻，是那種小雖小卻存在感十足，如果有一天突然不見了會讓人感到寂寞的深刻印象。

置戶＊1是整個村莊都投入栽培木工的地區，大崎麻生在此建立工房，製造茶罐、茶匙與茶托等喝茶時不可或缺的器具。工房中最引人注目的是現在少見的腳踏式線鋸，據說是裁切木湯匙用的。我也請他們讓我操作看看，發現用下來運動量大得驚人；此外，還需要有節奏感才得順利操作。現在木工的工作都已經由電動器具取代，幾乎沒有人使用人力操作。大崎笑著說：「只要有腳踏式線鋸，就算停電也可以繼續做湯匙。」大崎的作品意外地適合傳統的腳踏式線鋸。

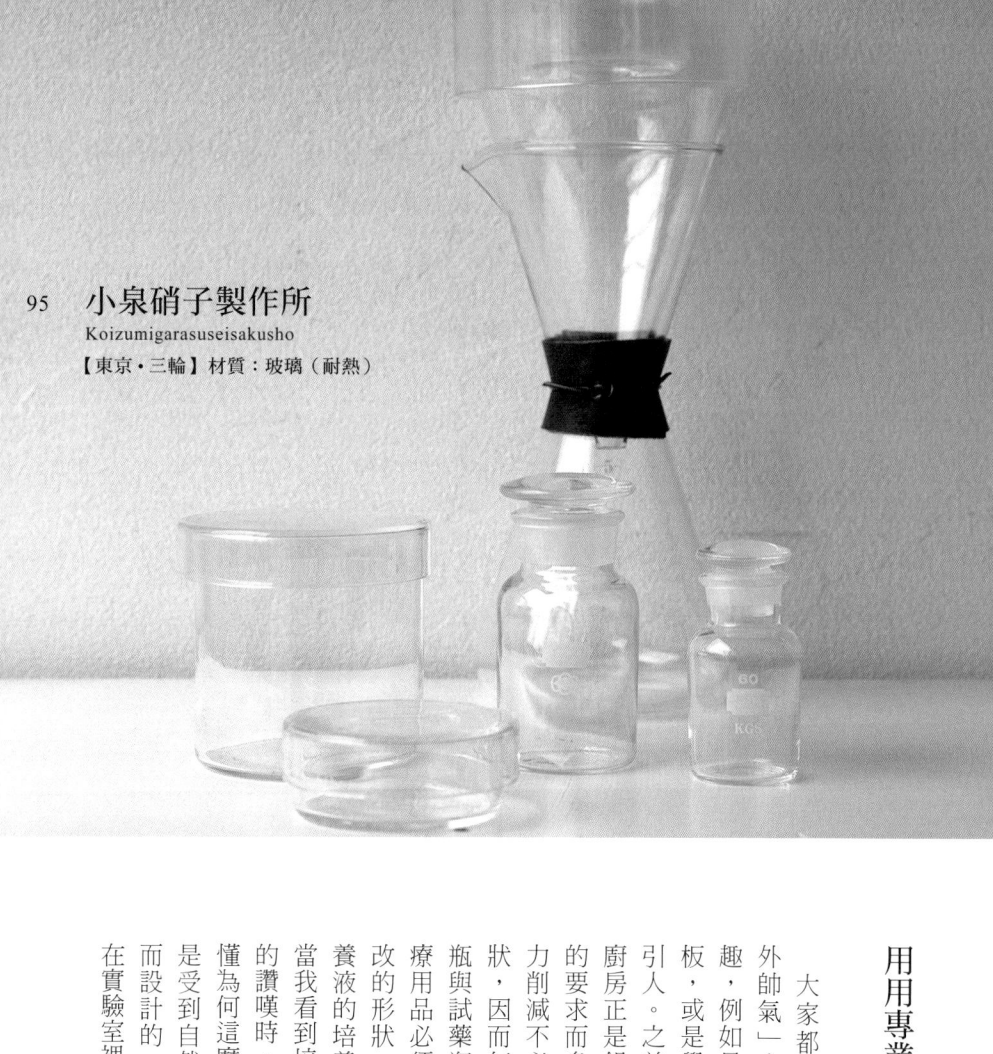

95 小泉硝子製作所
Koizumigarasuseisakusho

【東京・三輪】材質：玻璃（耐熱）

用用專業的工具

大家都覺得「專業的器具用起來格外帥氣」，我也漸漸被這類器具勾起興趣，例如最近迷上牙醫用的不銹鋼壓舌板，或是覺得水電工人的工具箱格外吸引人。之前我在餐廳打工的時候，覺得廚房正是鍋具的大寶庫。因應專業嚴格的要求而多次改良，沒有多餘裝飾、極力削減不必要的部分，造就出美麗的形狀，因而每每拿起醫療用的培養皿、燒瓶與試藥瓶，便會發現其洗鍊之美。醫療用品必須符合一定的標準，不輕易更改的形狀，將原本用來放置脫脂棉與培養液的培養皿改放方糖是不錯的主意。

當我看到培養皿與燒瓶，發出「好可愛」的讚嘆時，小泉社長卻無法理解：「真不懂為何這麼說」。照片中的咖啡滴濾器也是受到自然實驗室常見的三角燒瓶啟發而設計的，不妨一邊喝咖啡一邊想像身在實驗室裡的感覺。

關於技法 4　漆器

漆器的製造流程根據作者而有所不同，本章簡單介紹木材胎體、與漆相關的知識。

■木材胎體

漆器的各種木材胎體各有不同的專業木匠幫忙製作，例如「木地師」是使用轆轤做出木椀或是圓形托盤等圓形器物木胎，「曲物師」則是做出曲形的胎體，「雕刻師」做揉麵盆、「指物師」則只做四方形的便當盒與方形托盤。除了木地師會自行髹漆之外，其他三者都將髹漆這項專業製程移交給漆作家。不用一根釘子即可將木材組裝起來的加工方式需要高超的技術，因此漆器工藝家無法全部一手包辦。原本漆器工藝家的地位即類似企畫製作人，多半委託他人製造胎體，打底與髹漆才由自己負責，有些會在髹漆後再多一道裝飾加工，但也有人會將蒔繪與漆繪委外。例如以漆器分工制度聞名的輪島，當地的「塗師屋」指的是販賣漆器的行銷企劃人，負責串起木地師、下地師、研磨師、上塗師與蒔繪師等所有工程的師傅（或廠商）。福田敏雄與角漆工房便是委託相熟的椀木地師製造木材胎體。而各個椀木地師也都極備個人特色，因此即使是相同一張的設計圖，透過不一樣的工匠，往往會出現不同的結果，所以拿手的木地師也會依所需的成品形狀，找手的木地師配合。以上是以胎體為天然木材的前提所做的說明，但現實是不少人用天然木材以外的材料，例如以樹脂黏著木頭粉末的木粉（木乾漆）或ABS樹脂來製作。過去並沒有標示漆器材質的習慣，因此發生許多消費者以為自己買的是木質漆器，其實根本不是木材做的狀況。現在漆器業界開始會明確標示材質，然而還是會有「木材是進口的，但於日本進行加工」等令人搞不清究竟是在何地生產、製造的不明標示，購買時不妨向店家仔細詢問再判斷。

■漆

現在日本生產與中國生產的漆都有人使用。使用日本漆的工藝家表示：「日本漆的豐厚觸感無可取代」。然而也有人表示：「中國漆若經過精製，品質不會輸給日本」。日本漆的價格是中國漆的四倍，因此就算日本漆如何品質掛保證，也很少人會全程使用如此昂貴的材料。

漆器的製作過程是不斷地「髹漆、研磨，再髹漆，再研磨」，以往也有產地是以柿漆做底，現在則是用砥粉（木粉）、地粉（珪藻土）與漆調和後來打底。一般「髹漆、研磨」的過程必須重複五次，外行人看了可能會覺得很浪費，覺得為什麼好不容易塗上的漆又要磨掉呢？但是不磨的話，下一次髹漆時，附著力便會減弱。此外，也有人會覺得第三次髹漆與第四次髹漆看起來根本沒有差別，但其實髹漆之後需要放著讓它乾燥、硬化，髹漆次數愈多，材料費愈是高昂。消費者可能會認為漆器因

此變得更加昂貴，然而工藝家表示：

「反覆的工程能使漆器變得更加堅固，成品也更加美麗。」例如四次底漆加上最後一次髹漆，相較研磨三次後進行最後一次髹漆，兩者的成品截然不同。如果有機會，不妨請熟識的工藝家拿出胎體相同但髹漆次數不同的漆椀，感覺一下不同的觸感。

最近出現名為「MR漆」的漆器，號稱可以放入洗碗機清洗。MR漆是精製加工後的漆再以滾筒壓磨，分解為細微的漆粒子，經過微粒化處理的成分會迅速引發聚合作用，可以快速確實地收乾。但

漆器的製造流程因人而異，本文是以福田敏雄的作品為例。

是據傳統漆器產地的人表示，MR漆器久用也不會出現漆器特有的光澤，且雖然比起以往的材料可以更快速收乾、硬化、提升效率，但若是髹漆技術不佳則很容易導致收縮、龜裂，因此MR漆可說是尚處於開發中的材料（我從未使用過MR漆器，上述是在漆器產地採訪所得到的資訊）。

翻閱漆器的目錄，可以看到氨基鉀酸酯塗料、亮漆塗料與壓克力塗料等不同的塗料種類，或是將合成樹脂塗料視為漆的一種。另外，也有胎體上髹漆，只有銀色或金色等需要困難技術的顏色使用氨基鉀酸酯塗料的漆器。隨著科技的進步，稱為「漆」的材質也越來越多，令人容易混淆。

■上漆的方式

上漆的方式大致分為使用專用刷子塗抹黑漆或紅漆的「髹漆法」，與使用布或和紙擦拭，形成薄膜的「拭漆法」（又稱擦漆法）兩大類，最近也愈來愈多人採用像福田敏雄製作茶托所用的「蒔地法」。輪島地區將加了地粉（燒製後磨成粉的珪藻土）的漆當作底漆使用，在漆半乾的時候撒上地粉的技法稱為「蒔地法」，可以製造出表面堅固的器物。有些產地是打底的時候採用「蒔地法」，最後一層髹漆時再使用一般會形成豐厚效果的漆。

前往位於山中的挽物轆轤技術研修所時，我曾經請教研究員：「使用拭漆法是為了降低價格嗎？」他答說：「轆轤師是為了保留胎體原始的樣貌而採用拭漆法，表示對於自己製造的胎體非常驕傲」。我深深同意之際，也為自己問了失禮的問題而感到羞恥。但是現實生活中有許多業者為了壓低價格採用拭漆法來掩蓋、不合格的胎體，只有表層採用拭漆法來掩蓋、欺瞞消費者，購買時請多多留意。

各類材質的保養方法

■陶

具吸水性，使用前最好先泡水。泡水時間根據燒製方式與陶土性質有所不同，常常一不小心便將水都吸進去了。俗話說「陶器須要花時間培養」，我也深切覺得陶器是有生命的。

■瓷

不具吸水性，使用時不必像陶器得花心思注意，只是與堅硬的器物發生碰撞時，可能會造成玻璃釉藥產生裂痕，還是小心使用為佳。

■漆

使用時必須注意「不要倒入高溫液體」、「不要接觸紫外線」與「不要與陶器等比漆器堅硬的物品疊放」，聽起來雖然使用規矩多，但其實也毋須太刻意，照常識去想即可。只以溫水洗滌漆器就可以洗去食物的油脂，若還是覺得不夠乾淨，也可以加點中性清潔劑，然而過分清潔也會造成漆器本身的油脂流失，

導致乾裂，所以還是適度清洗即可。無須將漆器視為「重要日子才拿出來使用」的器物，在平常的日子裡放寬心使用吧！（譯註：以前的日本人習慣於過年等節慶時使用漆器）重複「使用、洗淨、擦乾」的過程，便能為漆器補充水分，長期用下來，漆器會散發出有深度的光澤，慢慢養成專屬你自己「獨一無二的漆器」。

■玻璃

除非註明是「耐熱」玻璃，否則最好不要放入高溫的食物。避免使用熱水與高壓洗淨的洗碗機清洗玻璃製品，此外，含有研磨粒子的清潔劑可能會造成玻璃表面損傷，應盡量避免。最好是使用溫水快速沖洗，可以加快乾燥的速度。如果一直放置於瀝水槽，擦拭表面時會導致灰塵磨擦表面而造成損傷。即使是輕微的傷痕，若還是覺得不夠乾淨，大量累積下來也容易導致破裂，要注意。

■鐵

使用之後必須完全不留水分，倒掉鐵壺等鐵器裡殘留的水分，利用餘熱或是再加熱數秒，使之完全乾燥，但是空燒往往會造成內部的塗料與好不容易附著的水垢脫落，因此記得別燒太久。現在的鐵壺為了防鏽，往往會塗上漆與乙酸亞鐵混合的塗料或是氨基鉀酸酯類的塗料。一般以為鐵器是黑色，其實原本是帶銀的灰色，外表的黑色其實是塗料的顏色。此外，不要將醬油或是含有鹽分的物品放置於鐵器上，如果不小心沾到了也必須馬上清洗、擦乾。

■銀

銀會因為與空氣中的硫化物產生作用而變黃，可用拭銀粉或是洗銀水清潔，即可恢復原來的顏色。拭銀粉可以在百貨公司的餐具販賣區購得，清洗完畢之後若短期內不再使用，可用保鮮膜包起，即可避免產生硫化反應。

■錫

百分之百的純錫非常柔軟，可以徒手彎曲。大部分的錫製品為了增加硬度，都會加入少量的其他金屬，但是依舊十分柔軟，容易留下傷痕。錫器上的傷痕尚淺的話，使用柔軟的乾布磨擦便會變得不明顯。不過不需要因此而過度小心，能接受並欣賞錫器經長期使用而產生的變化也是一種樂趣。

■銅

銅製器物很容易保養，一般只須以中性清潔劑清洗即可。偶爾會產生青綠色的銅鏽，只要清洗去除之後便能繼續使用。

■不鏽鋼

不鏽鋼如字面上所示，不容易生鏽，只是怕刮，因此清潔時必須使用柔軟的海綿輕輕刷洗。此外不鏽鋼易附著水垢，清洗之後必須仔細擦乾。抗腐蝕性強，但還是有可能因為鹽分或鐵質的殘留而導致生鏽，請用不鏽鋼專用的清潔劑去除。

關於修繕

本章介紹幾種主要的修繕方式。然而最好還是在值得信賴的店家購買，有問題直接請教店家老闆，如果是真正了解器物的老闆，應該都可準確判斷。

■陶器、瓷器

最普遍的修繕方式是「金繼」，是以漆料修補裂痕或缺口之後，再灑上金粉裝飾的技法。最近在一些販賣DIY商品的店家或郵購已買得到「金繼用品組」，可以嘗試自行修補也不錯。修補時最重要的是絕不可以使用黏著劑，陶瓷器殘留黏著劑會導致漆料無法附著。委託專家修繕前如果已用過黏著劑固定，必須告知使用何種黏著劑或黏著劑的品牌，如此才有辦法找到合適的溶劑清除黏著劑，再行修繕。

■漆器

最好是找當初的生產者修理。由於每個人的製作方式都不一樣，委託其他人修理會導致必須如同掀開一層層的洋蔥般，邊研磨邊研究流程，思考修繕的方式，有時不如重新製作一個新的，不過也有人表示：「藉此了解其他人的作法也很有趣。」

髹漆非常耗費時間，請務必耐心等待，甚至要有待上一年左右的心理準備。

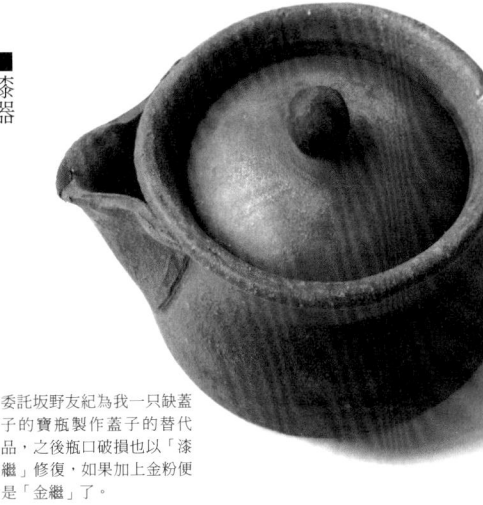

委託坂野友紀為我一只缺蓋子的寶瓶製作蓋子的替代品，之後瓶口破損也以「漆繼」修復，如果加上金粉便是「金繼」了。

必須特別注意的是修繕過後的漆器會失去長期使用後的痕跡，變回全新時的模樣，因此修復之後得多多使用，才能培養出屬於自己的漆器。

■玻璃

很可惜的是玻璃沒有特別好的修繕方式。如果只是缺個口，玻璃工廠可以用研磨機磨至平滑；有些工廠可以切去高腳玻璃杯的杯腳，改成一般的玻璃杯，有需要時不妨向當初購買的店家詢問看看。

■鐵器

鐵壺的紅鏽對身體無害，不加以處置繼續使用也沒問題。如果很在意，不妨向當初購買的店家詢問意見。有些工廠則可以修復破損的鐵器，因此若有損壞也毋須丟棄，不妨洽詢看看。

■銅器

根據某名金工作家表示，送來修理的銅器往往是加熱過度而導致分子結構受到破壞，只要重新加熱、敲打後便能恢復原先的分子結構。因此若有損壞也毋須放棄，不妨洽詢看看。

■鎳銀

大家比較熟悉的可能是鎳銀的另一個名稱「白銅」，指的是銀色的銅合金。有時候表面會鍍銀，因此鍍銀脫落時應當向當初購買的店家洽詢修理方法。

大家似乎覺得器物受損或生鏽會很難處理，其實修繕也是深入了解器物的好機會，不妨鼓起勇氣諮詢製造者或販售的店家。

作者介紹

102

→ P.22　村上　躍
1967 年出生於東京都，'92 年畢業於武藏野美術短期大學專攻工藝設計組，'98 年開始製陶。
合作商店 =6／10／12／16／18／27／37／42／53／68／70

→ P.24　山本陶房・山本忠正
1972 年出生於三重縣，'96 年畢業於金澤美術工藝大學雕刻系，'97 年畢業於京都府立陶工高級職業學校。目前於伊賀製陶。
合作商店 =47／54／59／60

→ P.26　水野博司
1950 年出生於愛知縣，'71～'74 年師事山田常山，'74 年成立陶房博司。曾經入選中日國際陶藝展、日本傳統工藝展等等。
合作商店 =34／38／63

→ P.28　高橋春夫
1958 年出生於茨城縣水戶市，'73 年進入鹿兒島清泉寺長太郎窯修行，'79 年入選第十一屆日展。'01 年遷移至茨城縣小美玉市。
合作商店 =10

→ P.30　鈴木　卓
1977 年出生於埼玉縣，'04 年畢業於多治見市陶瓷器意象研究所。曾獲第三屆現代茶陶展大獎，'05 年獲得朝日現代工藝展優秀獎。
合作商店 =18／38／59

→ P.34　中田窯・中田正隆
1946 年出生於愛媛縣砥部町，'69 於技術院名古屋工業技術實驗場研究釉藥；'71～'73 年加入青年海外協力隊，指導製陶。
合作商店 =72

→ P.8　加藤　財
1948 年出生於東京都，二十年來與夥伴一同於千葉縣製造急須與茶壺。
合作商店 =6／7／22／37

→ P.10　株式會社南景製陶園
1974 年開始製陶的製造商，主要生產急須、茶壺、餐具、土瓶、耐熱土瓶等等。與另外三間製陶公司一同經營 4th-market。
合作商店 =50

→ P.12　因州中井窯・坂本　章
1945 年設立窯場，'65 年第三代當家坂本章出生。2001 年獲得日本民藝館大獎，'05 年獲得日本陶藝展優秀作品獎（每日新聞社獎）。
合作商店 =21／47／69

→ P.14　西川　聰
1967 年出生於愛知縣，'90 年畢業於武藏野美術大學工藝工業設計系，'04 年工房搬遷至湯河原町。
合作商店 =10／12／14／27／28／34／42／55／65

→ P.16　喜多村光史
1966 年出生於兵庫縣，'86 年畢業於京都嵯峨美術短大陶藝系之後，師事瀨戶的森脇文直，'91 年自立門戶。
合作商店 =6／13／28／39／53

→ P.18　工藤和彥
1970 年出生於神奈川縣，'88 年師事製作信樂燒的神山清子，'93 年搬往北海道，'07 於札幌三越美術畫廊舉辦個展。
合作商店 =1／14／31／38／66

◆作者名稱／作者介紹／合作商店
◆店家資訊請參照店家一覽表（P.106-109）

→P.44　伊藤 環
1971 年出生，大阪藝術大學畢業之後師事山田
光。'95 年回到故鄉，與父親橘日東士一同做
陶，'06 年於三崎建立窯場。
合作商店＝2／12／19／25／27／65／76

→P.50　藤平 寧
1963 年出生於京都市，'87 年畢業於關西大學
文學系，'88 年畢業於京都府立陶工職業訓練學
校，曾入選朝日現代工藝展。
合作商店＝8／17／27／41／57

→P.52　山本亮平
1972 年出生於東京都，'02 年畢業於佐賀縣立有
田窯業大學校短期課程之後，於窯場擔任彩繪
師，'07 年於有田町建立窯場。
合作商店＝2／18／25／58／73／76

→P.54　工藤省治
1934 年出生於青森縣，'57 年進入梅野精陶所，
'74 年建立春秋窯。'89 年獲得國井喜太郎獎，
'07 年獲得黃綬勳章。
合作商店＝34

→P.56　岸野 寬
1975 年出生於京都府精華町，'94 年畢業於京都
市銅鉈美術工藝高中，師事伊賀土樂窯的福森
雅武之後，'04 年於丸柱成立窯場。
合作商店＝6／41／48／54／66／67

→P.58　犀之音窯・北野敏一
1958 年出生於福井縣織田町，原先立志成為建
築師卻碰壁，'83 年於九谷青窯首次接觸陶瓷
器，'89 年於金澤建立窯場。
合作商店＝31／38

→P.36　塚本香苗
畢業於英國皇家藝術學院研究所陶瓷器與玻璃
系，'99 年成立 Kanae Design Labo，同時也是
英國皇家藝術學院研究所客座講師。
合作商店＝15／43／71

→P.36　吉村陶苑
1972 年成立。

→P.38　株式會社伊萬里陶苑
1968 年成立，澤田癡陶人為主要設計師（癡陶
人於 '97 年在大英博物館舉辦個人陶藝展，是首
位在大英博物館舉辦個展的日本人）。
合作商店＝23／74／75

→P.38　岡本榮司
1924 年出生於熊本縣，'61 年發起成立九州工藝
設計協會，'74 年就任株式會社伊萬里陶苑取締
役社長。

→P.40　小杉寬子
1979 年出生於富山縣，'04 年畢業於石川縣九谷
瓷器技術研修所，於高岡市成立工房。'06 年獲
得出石瓷器三年展優秀獎。
合作商店＝4／5

→P.42　堀仁 憲
1973 年出生於福井縣武生，'96 年畢業於金澤
美術工藝大學藝術學系。從事東南亞古陶瓷器
的研究，'99 年建立自己的窯場，成立〔nino〕
label。
合作商店＝19／27／33

→P.70　淡島雅吉
1913 年出生於東京，'33 年畢業於日本美術學校圖案系與研究所，'54 年成立淡島玻璃株式會社，'79 年獲得國井喜太郎獎，'79 年過世。
合作商店=38

→P.72　艸田正樹
1967 年出生於岐阜縣，'93 年畢業於名古屋大學研究所。'97 年起以「架空庭園」為據點進行創作活動。
合作商店=3／6／7／29／42／46／56／68

→P.74　彼得・艾比（Peter Ivy）
1969 出生於美國阿拉巴馬州，'96 年成立彼得・艾比製作公司，'02 年於鳳凰美術館（Phoenix Art Museum）舉辦展覽。
合作商店=11／51／52

→P.76　株式會社木村硝子店
1910 年創業。由於第一代社長名為木村勝，因此業界稱呼木村硝子店為「木勝公司」，'07 年參加巴黎國際家飾展（MAISON&OBJET）。
合作商店=5／6／16／51／54

→P.76　透拉・烏爾普（Tora Urup）
1992～94 年就讀英國皇家藝術學院（倫敦），'92～'93 年來到日本常滑工作，'95～'01 回到家鄉丹麥，成為知名玻璃大廠 Holmegaard 的設計師之一。

→P.82　水野正美
1959 年出生於靜岡縣磐田市，'79 年開始自學金屬工藝，'85 年開始舉辦金工作品的展覽，'88 年入選高岡工藝競技賽。
合作商店=5／7／18／64

→P.60　Ceramic Japan
1973 年創業以來，曾獲西班牙陶瓷器玻璃大獎。小松誠的 Crinkle 系列獲選為 MoMA's Permanent Collection。
合作商店=24／30／40

→P.60　藤井憲之
1955 年出生於大阪府，'80 年畢業於武藏野美術大學工藝工業設計系，'87 年自立門戶，曾獲瀨戶設計論壇評審特別獎。

→P.62　角漆工房
1980 年角偉三郎以角漆工房之名開始製造漆器，'05 年其子角有伊開始擔任角漆工房的代表。
合作商店=49

→P.64　山田瑞子
畢業於東京藝術大學工藝系雕金組、東京藝術大學研究所鍛金組，'95 年進駐英國 RCA 藝術村，目前為多摩美術大學講師。
合作商店=44

→P.68　安土忠久
1948 年出生於岐阜縣高山市，'78 年跟隨倉敷硝子的小谷真三學習吹製玻璃的基礎，之後自學玻璃工藝的技法並建立窯場，於日本與國外皆曾舉辦個展。
合作商店=20／49／62

→P.68　安土草多
1979 年出生於岐阜縣高山市，'01 年跟隨父親學習吹製玻璃並於高山建立窯場。
合作商店=45

◆作者名稱／作者介紹／合作商店
◆店家資訊請參照店家一覽表（P.106-109）

→ P.90　小笠原陸兆
1929年出生於岩手縣，'54年入選生活工藝展，
'86年獲得日本工藝展優秀獎。於岩手水澤市創
作，工房名稱為小笠原鑄造所。
合作商店＝6／14／16／34／36

→ P.92　加藤尚子
出生於神奈川縣橫濱市，'96年畢業於女子美術
大學藝術學院工藝學系玻璃組，'01年起擔任母
校工藝學系兼任講師。
合作商店＝45

→ P.93　株式會社和田助製作所
1959年成立，製造與販售業務用金屬器具，也
生產宴會用餐具、一般餐具、廚具與中菜用銀
器等等。
合作商店＝6／49／52

→ P.94　大崎麻生
1968年出生於北海道，'95年於北海道置戶町接
受時松辰夫的指導，學習木工研磨技術。'00年
於置戶町建立工房。
合作商店＝19／37

→ P.95　株式會社小泉硝子製作所
1912年創業，原本是製造與販售化學醫療用品
與體積計用玻璃，二戰之後開始製造耐熱玻璃
餐具，工廠位於茨城與中國。
合作商店＝6／77

→ P.83　有限公司松山陶工場
目前的社長為第五代，自古以來受惠於伊賀當
地品質優良的黏土，生產主要商品耐熱砂鍋，
'06年獲得日本民藝館獎勵獎。
合作商店＝16／23／47

→ P.84　大阪錫器株式會社
1949年成立的大阪錫器株式會社，多次入選與
獲得大阪工藝獎。'83年獲官方指定為傳統工藝
品。
合作商店＝32／43

→ P.85　南部鐵器協同組合
1949年成立，'86年起於共同事務所設置「盛岡
手工藝村」，目前共有十六家業者加入會員。
合作商店＝26／43／49

→ P.86　匙屋
1995年開始製造湯匙，'96年在朋友的鼓勵下開
始製做漆器，'07年成立塗漆工作室兼展示商店
的「匙屋」，販賣自己的作品與舉辦企劃展。
合作商店＝9／27／46

→ P.87　福田敏雄
1954年出生於石川縣輪島，'78年跟隨師父修
行，'85年自立門戶。
合作商店＝6／12／27／35／61／63／66

→ P.88　坂野友紀
1978年出生於東京，畢業於東京學藝大學，設
立品牌「坂野金工舍」，製造器皿、飾品與生活
用品等等。
合作商店＝7／19／27／28／33／42／53／59／
73

店
家
一
覽
表

106

10. 【器之店 Notion】
東京都國立市中1-18-16 Ming Court Grande 1樓
042-573-3499
高橋春夫、西川 聰、村上 躍

11. 【antiques tamiser】
東京都澀谷區惠比壽南2-9-8落合莊苑大樓101
03-3792-1054
彼得・艾比（Peter Ivy）

12. 【SHIZEN】
東京都澀谷區千馱谷2-28-5／03-3476-1334
伊藤 環、西川 聰、福田敏雄、村上 躍

13. 【Zakka】
東京都澀谷區神宮前6-28-5宮崎大樓地下室
E-Mail：zakka-h@mx5.ttcn.ne.jp
喜多村光史

14. 【惠比壽三越xe】
東京都澀谷區惠比壽4-20-7／03-5423-1183
小笠原陸兆、工藤和彥、西川 聰

15. 【株式會社Mag Style】
東京都澀谷區神宮前6-12-22 4F
03-5468-8286
塚本香苗

16. 【粹更 kisara】
東京都澀谷區神宮前4-12-10
表參道大樓本館B2F／03-5785-1630
松山陶工場、小笠原陸兆、木村硝子店、村上 躍

17. 【澀谷黑田陶苑】
東京都澀谷區澀谷1-16-14 Metro Plaza 1F
03-3499-3225
藤平 寧

18. 【Farmer's Table】
東京都澀谷區神宮前5-11-1／03-5766-5875
水野正美、鈴木 卓、村上 躍、山本亮平

19. 【La Ronded'Argile】
東京都新宿區神樂坂3-4
03-3260-6801
伊藤 環、大崎麻生、坂野友紀、堀 仁憲

■ 北海道、東北、北陸、信越
1. 【青玄洞】
北海道札幌市中央區南2条西24丁目1-10
011-621-8455
工藤和彥

2. 【器羊草】
福島縣宮町2-40／024-573-0337
山本亮平、伊藤 環

3. 【酒坊福光屋金澤店】
石川縣金澤市石引2-8-3／076-223-117
艸田正樹

4. 【車站地下藝文藝廊】
富山縣高岡市下關町6-1
高岡車站大樓地下街／0766-25-6078
小杉寬子

5. 【葉子】
富山縣高岡市戶出伊勢領555-1
0766-63-3993
小杉寬子、木村硝子店、水野正美

6. 【galerie 夏至】
長野市上松3-3-11／026-237-7239
小笠原陸兆、加藤 財、岸野 寬、喜多村光史、木
村硝子店、艸田正樹、小泉硝子製作所、福田敏
雄、村上 躍、和田助製作所

7. 【藝廊灰月】
長野縣松本市中央2-2-6 2F／0263-38-0022
加藤 財、艸田正樹、坂野友紀、水野正美

■ 關東
8. 【輝山】
東京都大田區田園調布2-44-8／03-3722-3510
藤平 寧

9. 【匙屋】
東京都國立市中1-1-14松葉莊1樓
042-577-5075
匙屋

注意事項

◆以下店家販售所介紹的作者作品，然不表示店頭必定備有本書中所介紹之作品。此外，常設作品可能因為企劃展而暫時收起，請知悉。

◆刊載作品可能是限量品，並不一定可以購得，敬請理解。

◆追加訂製可能耗時三個月到一年左右，請耐心等待。此外，作品的顏色與形狀可能會有若干不同。

30. 【SERENDIPITY 日本橋店】
東京都中央區1-4-1 COREDO日本橋3樓
03-5201-0011
Ceramic Japan

31. 【生活之器 花田】
東京都千代田區九段南2-2-5／03-3262-0669
北野敏一、工藤和彥

32. 【全國傳統工藝品中心】
東京都豐島區西池袋1-11-1 METROPOLITAN
PLAZA大樓 1～3F／03-5954-6066
大阪錫器

33. 【間‧kosumi】
東京都中野區東中野4-16-11 AXLE COURT東中野
2F／03-3360-0206
堀 仁憲、坂野友紀

34. 【mono‧mono】
東京都中野區2-12-5 Maison Lira 104／03-3384-2652
工藤省治、小笠原陸兆、水野博司、西川 聰

35. 【Space 高森】
東京都文京區小石川5-3-15-302
03-3817-0654 ※僅舉辦企劃展時營業
福田敏雄

36. 【designshop】
東京都港區南麻布2-1-17白大樓1F
03-5791-9790
小笠原陸兆

37. 【器楓】
東京都港區南青山3-5-5／03-3402-8110
大崎麻生、加藤 財、村上 躍

38. 【SAVOIR VIVRE】
東京都港區六本木5-17-1-3F
淡島雅吉、北野敏一、工藤和彥、鈴木 卓、水野博司

39. 【猿山】
東京都港區元麻布3-12-46-101／03-3401-5935
喜多村光史

20. 【臼澤】
東京都新宿區箪笥町10番地／03-5228-6758
安土忠久

21. 【柳SHOP】
東京都新宿區本鹽町8 Edelhof大樓1F
03-3359-9721
因州中井窯‧坂本 章

22. 【荻窪銀花】
東京都杉並區荻窪5-29-20-1F／03-3393-5091
加藤 財

23. 【D&DEPARTMENT】
東京都世田谷區奧澤8-3-2／03-5752-0120
伊萬里陶苑、松山陶工場

24. 【J.】
東京都世田谷區奧澤5-26-4／03-5731-6421
Ceramic Japan

25. 【KOHORO】
東京都世田谷區玉川3-12-11-1F
03-5717-9401
伊藤 環、山本亮平

26. 【岩手銀河廣場】
東京都中央區銀座5-15-1南海東京大樓1樓
03-3524-8315
南部鐵器協同組合

27. 【EPOCA THE SHOP銀座‧日日】
東京都中央區銀座5-5-13／03-3573-3417
伊藤 環、坂野友紀、匙屋、西川 聰、福田敏雄、藤平 寧、堀 仁憲

28. 【藝廊無境】
東京都中央區銀座1-6-17 Annex福神大樓5樓
03-3564-0256
喜多村光史、坂野友紀、西川 聰

29. 【酒坊福光屋 銀座店】
東京都中央區銀座5-5-8／03-3569-2291
艸田正樹

■ 中部、關西

50. 【丸山製茶株式會社】
靜岡縣掛川市板澤510-3／0537-24-5588
南景製陶園

51. 【月日莊】
愛知縣名古屋市瑞穗區松月町4-9-2／052-841-4418
彼得‧艾比（Peter Ivy）、木村硝子店

52. 【百草】
岐阜縣多治見市東榮町2-8-16／0572-21-3368
彼得‧艾比（Peter Ivy）、和田助製作所

53. 【季之雲 TOKI no KUMO】
滋賀縣長濱市八幡東町211-1／0749-68-6072
喜多村光史、坂野友紀、村上 躍

54. 【藝廊山本】
三重縣伊賀市丸柱1650／0595-44-1911
岸野 寬、木村硝子店、山本忠正

55. 【而今禾】
三重縣龜山市關町中町596／0595-96-3339
西川 聰

56. 【草星】
京都市上京區河原町丸太町上出水町266-9
075-213-5152
艸田正樹

57. 【器屋亞花音】
京都市左京區南禪寺福地町83-1
075-752-4560
藤平 寧

58. 【惠文社 一乘寺店】
京都市左京區一乘寺拔殿町10／075-711-5919
山本亮平

59. 【橘吉[news]】
京都市下京區四条富小路角／075-211-3143
山本忠正、鈴木 卓、坂野友紀

40. 【Spiral Market】
東京都港區南青山5-6-23／03-3498-1171
Ceramic Japan

41. 【陶彩】
東京都港區新橋5-25-3第2一松大樓1樓
03-3435-1031
藤平 寧、岸野 寬

42. 【桃居】
東京都港區西麻布2-25-13／03-3797-4494
村上 躍、艸田正樹、坂野友紀、西川 聰

43. 【LIVING MOTIF】
東京都港區六本木5-17-1 AXIS大樓
03-3587-2784
大阪錫器、塚本香苗、南部鐵器協同組合

44. 【柘榴坂藝廊一穗堂】
東京都港區高輪3-13-1新高輪格蘭王子大飯店內／03-3444-3199
山田瑞子

45. 【camacura】
東京都目黑區自由之丘1-5-1／03-5637-8002
安土草多、加藤尚子

46. 【宙】
東京都目黑區碑文谷5-5-6／03-3791-4334
匙屋、艸田正樹

47. 【舫工藝】
神奈川縣鎌倉市佐助2-1-10／0467-22-1822
因川中井窯‧坂本 章、山本陶房、松山陶工場

48. 【工藝沙龍梓】
神奈川縣藤澤市本鵠沼5-10-3／0466-25-7770
岸野 寬

49. 【菜之花 生活的道具店】
神奈川縣小田原市榮町1-4-5 2F
0465-22-2923
安土忠久、角漆工房、南部鐵器協同組合、和田助製作所

注意事項

◆以下店家販售所介紹的作者作品，然不表示店頭必定備有本書中所介
紹之作品。此外，常設作品可能因為企劃展而暫時收起，請知悉。

◆刊載作品可能是限量品，並不一定可以購得，敬請理解。

◆追加訂製可能耗時三個月到一年左右，請耐心等待。此外，作品的顏
色與形狀可能會有若干不同。

70. 【藝廊M2】
高知市播磨屋町2-8-12／088-885-4689
村上 躍

71. 【gallery wave】
香川縣高松市丸龜町2-11／087-851-8028
塚本香苗

72. 【中田窯】
愛媛縣伊予郡砥部町總津159-2／089-969-2077
中田窯・中田正隆

■　九州
73. 【Tohki】
福岡市中央區平尾3-10-23／092-531-3560
山本亮平、坂野友紀

74. 【伊萬里陶苑展示室　大川內山店】
佐賀縣伊萬里市大川內町 2-1813-1
0955-22-3080
伊萬里陶苑

75. 【伊萬里陶苑展示室　本店】
伊賀縣伊萬里大川內町內 1212-1
0955-22-8501
伊萬里陶苑

76. 【List:】
長崎縣長崎市出島町 10-15 日新大樓202
050-1270-1878
伊藤　環、山本亮平

■　網路
77. 【「生活之事」的店】
http://www.kurasukoto.com/store
E-mail：office@kurasukoto.com
小泉硝子製作所

60. 【Sfera】
京都市東山區繩手通新橋上西側弁財天町17
Sfera大樓／075-532-1105
山本忠正

61. 【舍林】
大阪市阿倍野區阿倍野筋2-4-41
06-6624-2531
福田敏雄

62. 【[Yú:An]】
大阪市西區立売堀1-11-5／06-6538-8010
安土忠久

63. 【器穗垂】
奈良縣香芝市白鳳台2-31-7／0745-78-3851
福田敏雄、水野博司

64. 【核桃木ZAKKA cage】
奈良市法蓮町567-1／0742-20-1480
水野正美

65. 【bonton】
兵庫縣蘆屋市公光町10-10 B-Block S-2
0797-34-1678
伊藤　環、西川　聰

66. 【藝廊藤】
兵庫縣蘆屋市月若町8-6／0797-22-3826
福田敏雄、岸野　寬、工藤和彥

67. 【Torroad Living Gallery】
兵庫縣神戶市中央區中山手通4-16-14
078-230-6684
岸野　寬

■　中國、四國
68. 【藝廊一葉】
廣島市中區八丁堀8-2／082-221-0014
艸田正樹、村上　躍

69. 【鳥取民藝館 匠】
鳥取市榮町651／0857-26-2367
因州中井窯・坂本　章

寫在最後

我本來沒有大膽地想過要出書，但是遭到強力的製作團隊包圍，最終還是逃不了。畢竟過了四十歲，我想也許挑戰點偉大的事情應該也不為過，但是真的寫起文章來才知道這真是件可怕的事。

有個頗有交情的寫手對我說：「我真的很討厭寫文章。」我本來以為是要安慰我，結果連其他寫手也說了一樣的話，換句話說，我居然做起如此可怕的事情，這才第一次了解編輯的力量如此偉大，竟然可以完美重組我毫無邏輯可言的文章，我知道自己說這種話很厚臉皮，但是我看完校對之後的稿子，自己也忍不住覺得：「哇，這本書搞不好還滿有趣的。」

我的工作分為三種項目：批發、展覽企劃、顧問（也可以說是諮商與仲介），這本書所介紹的工藝家都是我經常採購、邀請參展或是希望有一天能夠合作的對象。畢竟我只是一個小小的產地批

發商，沒辦法銷售所有工藝家的作品，如果大家對於這本書裡所刊載的器物感到有興趣，不妨前往固定販賣該作品的商家（其實書中好幾項器物就是在這些店買的）。

強力的編輯製作團隊包括喜歡器物的黑田庸夫（出版社 Rutles 的社長）、負責拍照甚至連佈景也自己來的攝影師佐藤藍、與我一樣喜歡書的平面設計師水野佳史、責任編輯萩原百合、我自立門戶以來一直照顧我，同時也策畫此書內容的萩原修，與代替笨拙的我整理資料的姊姊雪子，我會喜歡器物也是受到姊姊的影響。如果沒有大家的幫忙，我一定無法完成這本書，在此感謝各位的協助。

二○○八年三月 五反田車站前的ＭＢ

日野明子

參考文獻

《茶之書》岡倉覺三著，岩波書局　1929年

《陶瓷器術語辭典》鹽田力藏著，雄山閣　1954年

《陶瓷器──樂燒到本燒》宮川愛太郎著，共立出版　1959年

《NHK書籍「陶瓷器」》吉田光邦著，日本放送出版協會　1966年

《陶瓷器的裝飾技法》日根野作三著，財團法人日本陶瓷器意匠中心　1969年

《日本陶瓷器總覽》小山富士夫編，淡交社　1969年

《圖解　工藝用陶瓷器──傳統到科學》素木洋一著，技報堂　1970年

《工藝文化～新裝　柳宗悅選集　第三卷》春秋社　1972年

《煎茶入門》小川八重子著，婦人畫報社　1973年

《有田＝白瓷之鄉》角田嘉久著，日本放送出版協會　1974年

《入門　陶瓷器的科學》田賀井秀夫著，共立出版　1974年

《物與人的文化史　機械》吉田光邦著，法政大學出版局　1974年

《西式餐具物語》KS懇談會，叢文社　1975年

《別冊太陽　料理》平凡社　1976年

《居住與設計No.121 茶杯與土瓶》中央公論社　1978年

《玻璃的民俗學》前田泰次著，柴田書局　1978年

《傳統工藝品技術事典》傳統工藝品產業振興協會編，Graphic社　1980年

《金工的傳統技法》香取正彥、井尾敏雄、井伏圭介著，理工學社　1986年

《透過日常生活的器物了解　陶瓷器入門》九原英樹著，小學館　1986年

《茶事巡禮・陳舜臣》朝日新聞社　1988年

《株式會社竹尾　創立90周年紀念出版〈東西工匠圖第〉一部　菱川師宣　日本職業圖解大全》株式會社竹尾　1990年

《日本陶瓷器史入門　蜻蜓之書》矢部良明著，新潮社　1992年

《簡單明瞭的陶瓷器鑑賞方式》實業的日本社　1995年

《玩味器物》神崎宣武著，日本放送出版協會　1996年

《真正的漆器　購買方式與使用方式　蜻蜓之書》新潮社　1997年

《吉田璋也　民藝的企畫製作人》鳥取民藝協會編，牧野出版　1998年

《傳統工藝品系列　南部鐵器》堀江皓著，理工學社　2000年

《吉田璋也的工藝》鳥取民藝協會　2001年

《日本民藝協會七十年》宇賀田達雄著，私家版　2006年

《*DESIGN DIRECTORY SCANDINA VIA*》UNIVERSE Publishing　1999年

藝生活011

器之手帖——【1】茶具
うつわの手帖〈1〉お茶

作　　者｜	日野明子	
攝　　影｜	佐藤 藍	
企　　畫｜	萩原 修	
譯　　者｜	陳令嫻	
特約編輯｜	王淑儀	
責任編輯｜	賴譽夫	
設計排版｜	蔡南昇	
日版設計裝幀｜	水野佳史	
日版編輯｜	萩原百合	
攝影協助｜	匙屋、須藤拓也、瀨戶京子、戶田 晃、增滿兼太郎	
校對協助｜	玻璃：名田谷隆平（富山玻璃工房／財團法人富山市玻璃工藝中心）； 金屬：山田瑞子； 陶瓷器：水野加奈子（三重縣工業研究所窯業研究室）	
主　　編｜	賴譽夫	
行銷公關｜	羅家芳	
發 行 人｜	江明玉	
出版、發行｜	大鴻藝術股份有限公司｜大藝出版事業部	

台北市103大同區鄭州路87號11樓之2
電話：(02) 2559-0510 傳真：(02) 2559-0502
E-mail：service@abigart.com

總 經 銷｜高寶書版集團
台北市114內湖區洲子街88號3F
電話：(02) 2799-2788 傳真：(02) 2799-0909

印　　刷｜韋懋實業有限公司
新北市235中和區立德街11號4樓
電話：(02) 2225-1132

2014年12月初版　　　　Printed in Taiwan
2020年9月初版3刷
定價320元　　　　ISBN 978-986-90240-9-9

國家圖書館出版品預行編目資料

器之手帖——【1】茶具/日野明子 作；陳令嫻 譯
–初版. -- 臺北市：大鴻藝術，2014.12
112面；15×21公分--（藝 生活；11）
譯自：うつわの手帖〈1〉お茶
ISBN978-986-90240-9-9（平裝）
1.茶具

974.3　　　　　　　103019013

最新大藝出版書籍相關訊息與意見流通，請加入Facebook 粉絲頁
http://www.facebook.com/abigartpress